＊本書では、一般的な美術史の区分に従い、下記のように掲載しています

# 【時代区分】

江戸時代前期……一六〇三年～一六八八年（慶長、寛永、寛文、明暦、延宝、天和など）　＊特に一六〇三年～一六四四年を江戸初期とする

江戸時代中期……一六八八年～一七八九年（元禄、享保、宝暦、明和、安永など）

江戸時代後期……一七八九年～一八六七年（寛政、文化、文政、天保、嘉永など）　＊特に一八五四年～一八六八年を幕末とする（安政、万延、文久、元治、慶応）

# 【用語解説】

## ●地名

江戸……東京の旧称。江戸幕府の本拠地。上方と比較して語られることが多い

上方……京都や大坂（江戸時代は「大坂」と表記した）をはじめ、畿内を含んだ名称

京坂……京都と大坂。京都の「京」と大坂の「坂」を組み合わせた名称

## ●着物

小袖……現代の和服の原型。広袖に対して、袖口が小さい着物のこと。元々庶民の実用着で、後に公家の下着ともなったが、鎌倉時代から武家の表着として着用されはじめ、一般に広がる

中着……小袖を重ねて着る時の間着の一種。打掛なしの着付けでは、上着と下着の間に着る小袖を指す

打掛……着物の一番上に羽織る小袖。武家の女性の礼装として室町時代に成立。後に公家の日常着にもなり、江戸時代には裕福な町人の婚礼衣裳や遊女の正装ともなった

薄物……絽や紗の薄手の織物。盛夏に着る衣服などに用いる

単衣……裏地の付いていない着物のこと

湯文字……女性が身に付ける肌に一番近い下着。腰巻とも呼ぶ

## ●髪型

髱……髪を束ねて、折り返したり曲げたりした部分。後頭部から襟足にかけて張り出した部分。京坂では「たぼ」でなく「つと」と呼ぶ

鬢……頭部の左右の側、耳ぎわの髪

# ●人物

**若衆（わかしゅ）**……若者、美少年

**侠客（きょうかく）**……義侠心や任侠（弱きを助け強きをくじく心意気）をもって自らを任じる者のこと。博打うちを指すことも

**町奴（まちやっこ）**……町人出身の侠客。派手な服装で徒党を組んだ

**男伊達（おとこだて）**……侠客、町奴と同義。男としての面子を大事にする人

**女伊達（おんなだて）**……男伊達のような言動をする女性

**伊達（だて）**……かっこいいところを見せようとするさま。派手に装い、見栄を張ること

**勇み肌（いさみはだ）**……弱い者を助けるために強い者に立ち向かうような性格

**粋人（すいじん）**……風流、風雅なことを好む人

**通人（つうじん）**……ある事柄に精通している人。吉原での廓遊びに通じた人

**伊達虚無僧（だてこむそう）**……普通の編笠に刀を携えるのが虚無僧スタイルだったが、ファッションとして虚無僧スタイルを真似ることをこのように呼んだ。天蓋（てんがい）（深編み笠（ふかあみがさ））に尺八がトレードマーク

**芸妓（げいぎ）**……舞踊や唄、鳴物で客をもてなす女性。江戸では「芸者」と呼ばれる

**色子（いろこ）**……歌舞伎の少年役者のこと。男色も売る。舞台子（ぶたいこ）とも呼ばれる

**陰間（かげま）**……元来は子供役者の中で、舞台に出ない者のこと（舞台に出ている色子や舞台子に対する呼び方）。後に男色を売る少年の総称となった

**引込新造（ひっこみしんぞう）**……吉原遊郭の遊女で、最高位の遊女をとったことのない若手。期待の大型新人

**花魁（おいらん）**……吉原遊郭で上位の遊女に仕え、将来遊女になるための修行をしている少女

**禿（かむろ）**……花街において芸で生計を立てている人。芸者や遊女に関わりのある出来事や社会のことも指す

**粋筋（いきすじ）**……路肩で売春をする娼婦

**夜鷹（よたか）**……身分が低い奉公人

**小者（こもの）**……江戸時代の消防隊員。火事の延焼を食い止める男衆のこと。火消人足、鳶職（とびしょく）とも言う

**火消（ひけし）**……船乗り

**船人（ふなびと）**……荷物の運搬を職業にしている人

**車力（しゃりき）**……まっとうな職業に就き、着実な生活を送っている人

**堅気（かたぎ）**……年頃を過ぎた年齢の男女のこと。男性の場合は四十歳前後、女性の場合は二十歳〜四十歳前後

**年増（としま）**……

【イラストでわかる】

お江戸ファッション図鑑

町娘・若衆・武家・姫君・役者・芸者・遊女など

撫子凛 ❖ 著

武蔵大学教授 丸山伸彦 ❖ 監修

マール社

注記
＊本書では、歌川国貞（うたがわくにさだ）が三代目歌川豊国（うたがわとよくに）を襲名してからの作品も多く取り上げていますが、分かりやすさを優先して全て「歌川国貞」で統一しています

# はじめに

本書は、浮世絵を元に制作したファッションイラストを、江戸時代の服飾文化の資料集として詳しくわかりやすく一冊にまとめたものです。元々は、『お江戸スタイルブック』という呼び名でSNSや同人誌で発表していたものに、描き下ろしの一枚絵や、実用的なイラスト資料を加えました。

江戸の着物を描くときに、資料として何がいいか? とよく聞かれます。その答えは、「浮世絵を見ること」と断言できます。ただ、浮世絵に描かれているものをそのまま使うとなると、難解な部分もあるかと思います。そこで、あえて当世風のイラストにアップデートし、現代の読者の方々にも伝わりやすくしました。

ところどころ色をアレンジしたりバランスを補正したりはしていますが、基本的には元絵に忠実です。参考元も載せていますので、ぜひ見比べてみてください。新たな発見があるかと思います。

一般庶民の間で「流行(モード)」という現象が発生したのは、江戸時代の日本が世界中で一番早いと、監修の丸山先生は仰います。それは欧米諸国よりも約百年も早いという驚愕の事実。まさに、江戸の服飾文化は世界一であったのです。

先人達の叡智、アイデア、技術、デザイン……。江戸着物がどれほど豊かであったか、少しでもお伝えすることができたら幸いです。

撫子 凛

第一章

市井（しせい）の人々

# 町娘

江戸時代中期

明和期（一七六四〜一七七二）頃の若い町娘。

跳ね上がる鶺鴒髱に島田髷は『春信風島田』と呼ばれ大流行（▼30頁）

裾が汚れないよう、帯の間に着物を挟んで裾を上げている

袖の内側の切れ目（振り）から右手を出す

ピンク色の振袖に柄は鉄線の花

水色の中着の柄は青海波

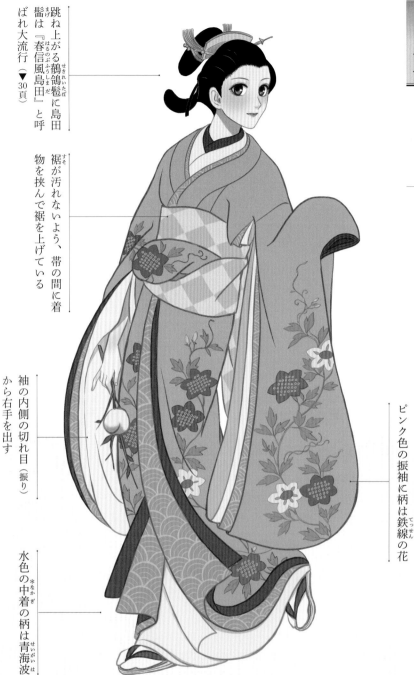

＊上着と下着の間に着るもの

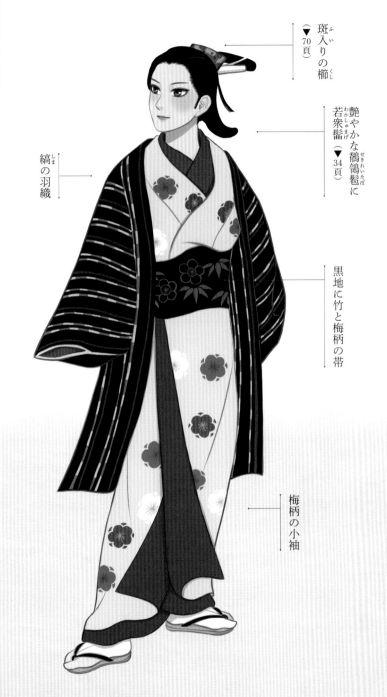

# 若衆（わかしゅ）

江戸時代中期

この若衆（わかしゅ）たちの風俗は当時女性たちの憧れで、皆こぞって真似をしました。

斑入りの櫛（ふいりのくし）
（▼70頁）

艶やかな鶺鴒髱（せきれいたぼ）に若衆髷（わかしゅまげ）
（▼34頁）

縞（しま）の羽織

黒地に竹と梅柄の帯

梅柄の小袖

❖宮川一笑（みやがわいっしょう）『清水堂娘飛降りの図（きよみずどうむすめとびおりのず）』より

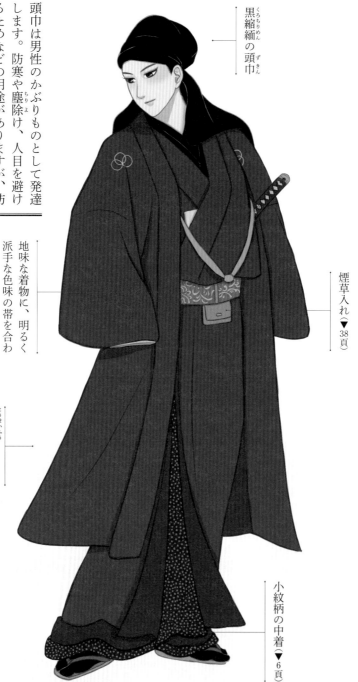

寛政期頃の通人（吉原の遊びに精通した者）。粋を極めた遊びの達人の装いは羽織と小袖の色柄を揃える、粋な装いの最先端。

黒縮緬の頭巾

頭巾は男性のかぶりものとして発達します。防寒や塵除け、人目を避けるためなどの用途がありますが、防犯のために幕府から度々禁止令が出されたことも。種類も多様。

地味な着物に、明るく派手な色味の帯を合わせるのがお洒落

当世風の長羽織

煙草入れ（▼38頁）

小紋柄の中着（▼6頁）

# 町娘

江戸時代中期

羽根と羽子板を持ち、
正月らしい華やかな装いの裕福な商家のお嬢様。

鴎鬢に勝山髷
（▼30頁、136頁）
＊1 かもめづと　かつやままげ

正月の晴れ着で
豪華な縫箔の振袖
＊2 ぬいはく

片輪結びの帯（初期〜中期は男女とも細帯のため、男女で同じ結び方をすることもあった）（▼35頁）
かたわむすび

竹笹にふくら雀の文様
たけざさ　　　　　すずめ

＊1「鬢」を「たぼ」と言うのは江戸の呼び方。「つと」は上方（京坂）の呼び方だったが、「かもめづと」が一般的になった
＊2 刺繍と摺箔で文様を表すこと

009　◆奥村政信『二美人図』より
おくむらまさのぶ　に び じん ず

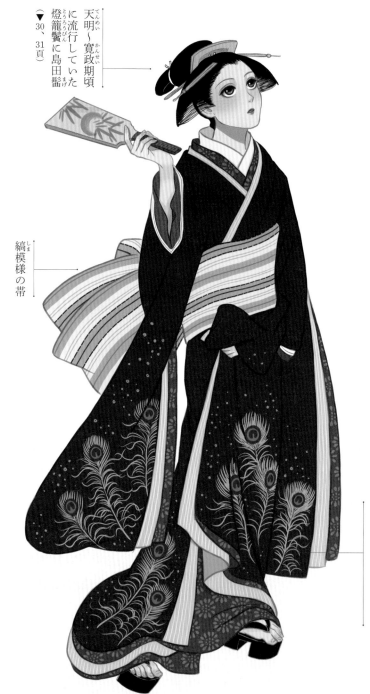

天明〜寛政期頃に流行していた燈籠鬢に島田髷

（▼30、31頁）

縞模様の帯

孔雀の羽があしらわれた振袖がゴージャス

# 若衆
わかしゅ

若衆の髪型は、後期に近くなってくると、髱はなくなり、髷の根が高くなり、髷自体が太くなる傾向にあります。

若衆髷
わかしゅうまげ
（▼34頁）

紫に格子柄の長合羽
こうし　　　　ながかっぱ
（▼98頁）

江戸時代後期

お正月に初日の出を見に来た若衆。長合羽で防寒。
わかしゅ

煙草入れ（▼38頁）

小袖は格子と笹文の柄
ささもん

重ね草履
ぞうり
（▼40頁）

❖歌川国貞『二見ヶ浦 初日の出』より
うたがわくにさだ　ふたみがうら はつひ で

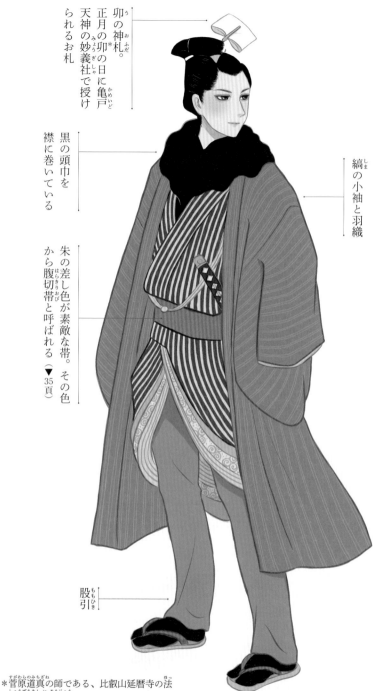

卯の神札（うのおふだ）。正月の卯の日に亀戸（かめいど）天神の妙義社（みょうぎしゃ）で授けられるお札

黒の頭巾を襟に巻いている

縞（しま）の小袖と羽織

朱の差し色が素敵な帯。その色から腹切帯（はらきりおび）と呼ばれる（▼35頁）

股引（ももひき）

＊菅原道真（すがわらのみちざね）の師である、比叡山延暦寺の法性 坊尊意僧正（しょうぼうそんいそうじょう）は「卯の日」の「卯の刻」に亡くなったため「卯の神」となった。そこから初卯祭が行われている

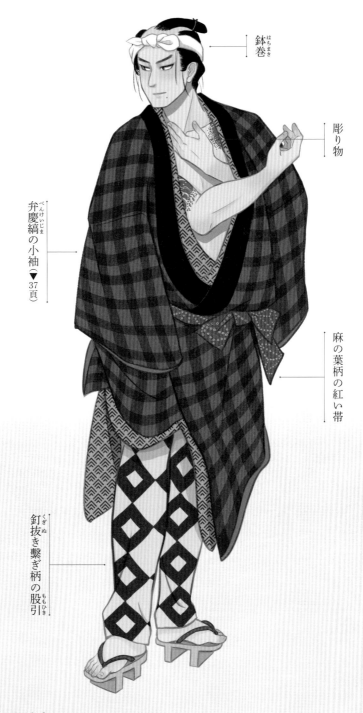

# 火消（ひけし）

## 江戸時代後期

勇み肌の火消のお兄さん。
火消は江戸のモテる男の代表格！
男伊達（おとこだて）の粋な姿。

鉢巻（はちまき）

彫り物

弁慶縞（べんけいじま）の小袖（▼37頁）

麻の葉柄の紅い帯

釘抜き繋ぎ柄（くぎぬき）の股引（ももひき）

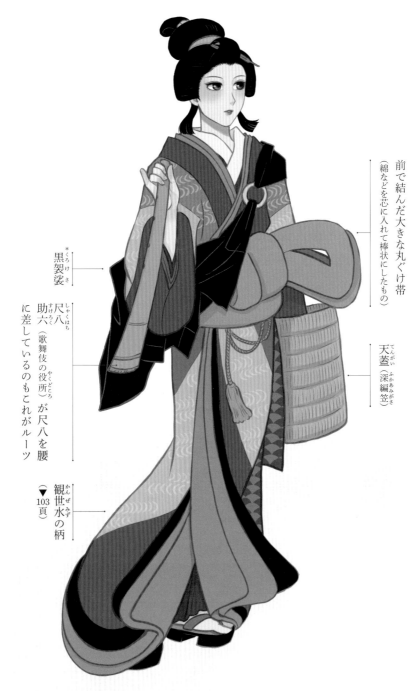

# 伊達虚無僧
（だてこむそう）

## 江戸時代中期

正徳五年（一七一五）に中村座で二代目団十郎（だんじゅうろう）が、虚無僧（こむそう）に扮した曽我五郎（そがごろう）を演じたことから、伊達虚無僧（だてこむそう）と称され大流行しました。

伊達虚無僧と称され、江戸っ子の間で人気が爆発。

前で結んだ大きな丸ぐけ帯
（綿などを芯に入れて棒状にしたもの）

天蓋（てんがい）（深編笠（ふかあみがさ））

黒袈裟（くろけさ）＊

尺八（しゃくはち）
助六（すけろく）（歌舞伎の役所（やくどころ））が尺八を腰に差しているのもこれがルーツ

観世水（かんぜみず）の柄
（▼103頁）

＊袈裟は仏教の僧侶の衣

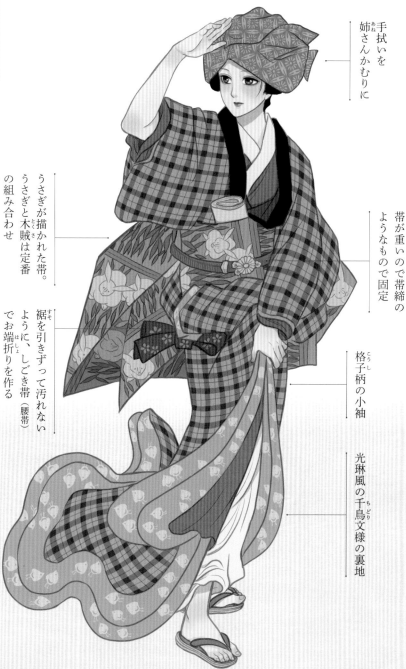

# 町娘

江戸時代後期

――

**若い娘さんの外出着。**

手拭いを
姉さんかむりに

うさぎが描かれた帯。
うさぎと木賊は定番
の組み合わせ

帯が重いので帯締の
ようなもので固定

裾を引きずって汚れない
ように、しごき帯（腰帯）
でお端折りを作る

格子柄の小袖

光琳風の千鳥文様の裏地

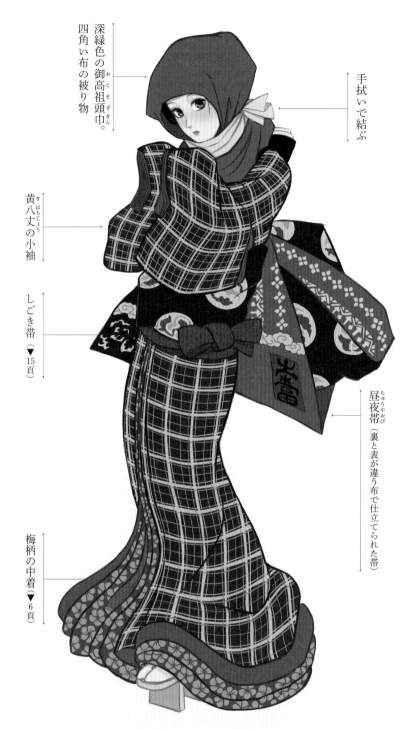

# 町娘

江戸時代後期

現代でもお馴染み、八丈島名産の絹織物・黄八丈（きはちじょう）は、江戸中期までは献上品として上級武士にしか着用されませんでした。しかし、後期になって歌舞伎『恋娘昔八丈（こいむすめむかしはちじょう）』のヒロイン・お駒が着たことから若い娘の間で大流行します。

深緑色の御高祖頭巾（おこそずきん）。
四角い布の被り物

手拭いで結ぶ

黄八丈（きはちじょう）の小袖

しごき帯
（▼15頁）

昼夜帯（ちゅうやおび）
（裏と表が違う布で仕立てられた帯）

梅柄の中着
（▼6頁）

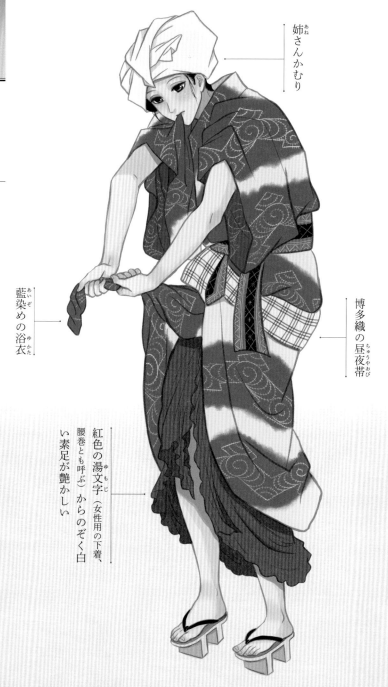

# 町娘

江戸時代後期

家の軒先にて、夜雨に降られてグショ濡れになった浴衣の裾を絞る女性の姿。

姉さんかむり

藍染めの浴衣

博多織の昼夜帯

紅色の湯文字（女性用の下着、腰巻とも呼ぶ）からのぞく白い素足が艶かしい

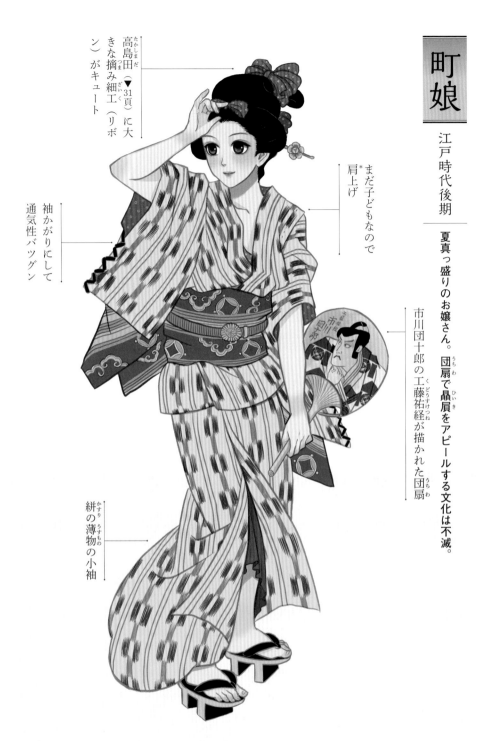

夏真っ盛りのお嬢さん。団扇で鼻眉をアピールする文化は不滅。

高島田（▶31頁）に大きな摘み細工（リボン）がキュート

＊肩上げ
まだ子どもなので

袖かがりにして通気性バツグン

市川団十郎の工藤祐経が描かれた団扇

絣の薄物の小袖

＊肩山を縫い上げて、裄丈を調整すること

# 町娘

## 江戸時代後期

湯上がりに浴衣で身を拭う女性。浴衣とは本来『湯帷子』の略で、湯浴みの際に身にまとって汗を拭うための衣のことです。江戸になって木綿で仕立て、庶民に愛用されました。バスタオルとラフな日常着を兼ねています。

櫛で前髪を止める

島田髷（▼30頁）

三筋の縞

手拭い

『壽』の字を蝙蝠が飛ぶ形で表している。長寿と幸福を意味した縁起の良いデザイン

＊「蝠」の音が「福」に通じることから、中国では蝙蝠を吉祥のシンボルとみなしていた

❖歌川国貞『睦月わか湯乃図』より

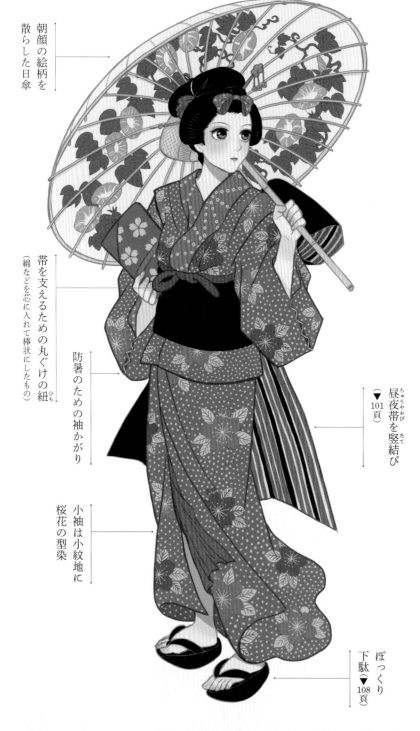

朝顔の絵柄を
散らした日傘

帯を支えるための丸ぐけの紐
（綿などを芯に入れて棒状にしたもの）

防暑のための袖かがり

小袖は小紋地に
桜花の型染

昼夜帯を竪結び
（▼101頁）

ぽっくり
下駄（▼108頁）

# 町娘

江戸時代後期

三味線のお稽古に向かうお嬢さん。ひときわ目を引く、若さ溢れる装い。

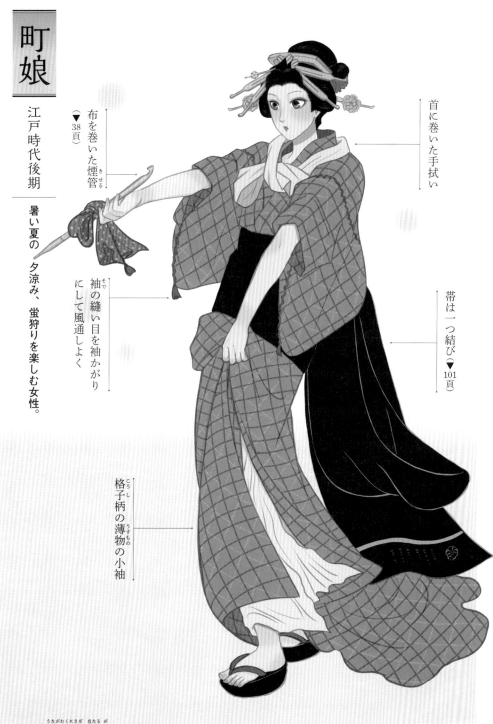

# 町娘

江戸時代後期

暑い夏の 夕涼み、蛍狩りを楽しむ女性。

布を巻いた煙管（きせる）（▼38頁）

袖（そで）の縫い目を袖かがりにして風通しよく

首に巻いた手拭い

帯は一つ結び（▼101頁）

格子柄（こうし）の薄物（うすもの）の小袖

❖歌川国貞（うたがわくにさだ）『蛍狩り（ほたるがり）』より

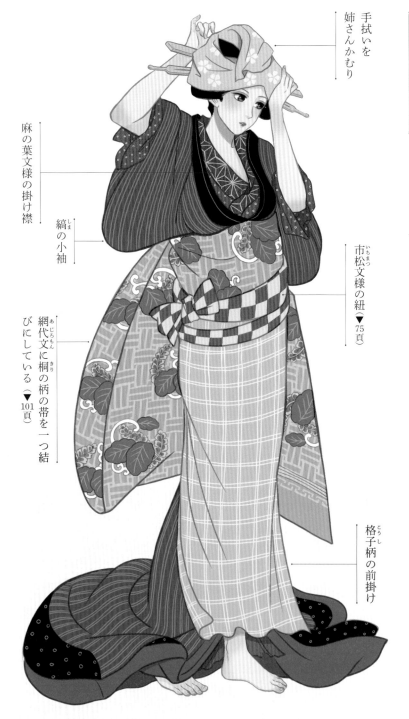

看板娘

江戸時代後期

暮れの浅草寺の市で働く楊枝屋の女性。

手拭いを
姉さんかむり

麻の葉文様の掛け襟

縞の小袖

市松文様の紐（▼75頁）

網代文に桐の柄の帯を一つ結びにしている（▼101頁）

格子柄の前掛け

菊川英山『東都名所八景 浅草の暮ノ市』より❖　022

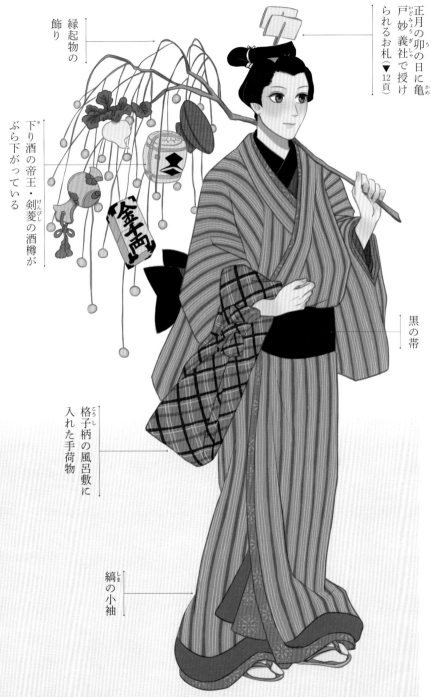

# 若衆

江戸時代後期

お正月に恵方詣り（その年の恵方にある社寺に参拝し幸福を祈願すること）にやってきた若衆。

正月の卯の日に亀戸妙義社で授けられるお札（▼12頁）

縁起物の飾り

下り酒の帝王・剣菱の酒樽がぶら下がっている

黒の帯

格子柄の風呂敷に入れた手荷物

縞の小袖

＊上方で生産された品質の良いものは江戸に下って消費され、「下りもの」と呼ばれた

023　❖歌川国貞『春曙恵方詣』より

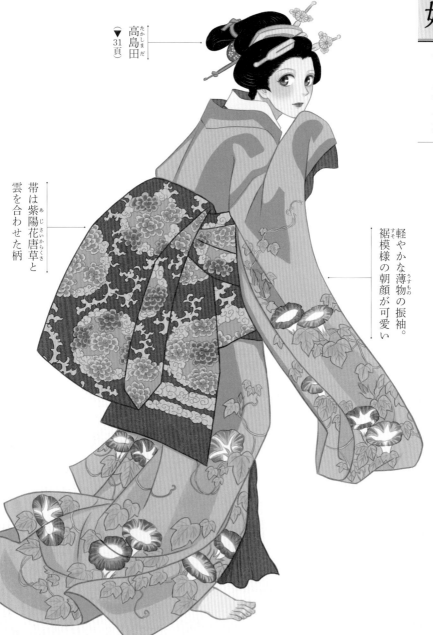

江戸時代後期

全体の色彩が華やかで若さ溢れるコーディネート。

▼高島田（31頁）

軽やかな薄物の振袖。裾模様の朝顔が可愛い

帯は紫陽花唐草と雲を合わせた柄

# 町娘

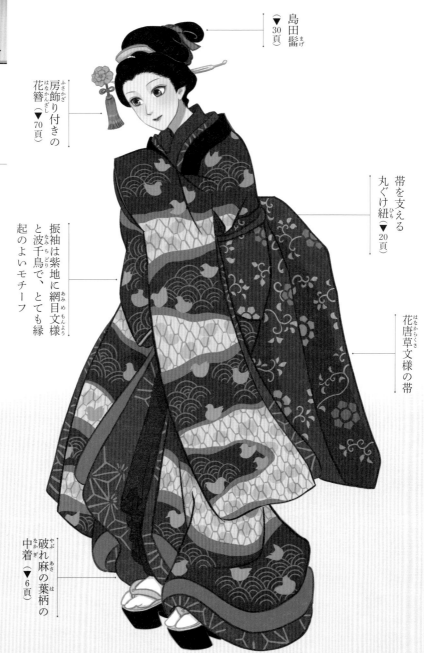

江戸時代後期

若いお嬢さんの華やかな装い。

島田髷（▼30頁）

房飾り付きの花簪（▼70頁）

帯を支える丸ぐけ紐（▼20頁）

振袖は紫地に網目文様と波千鳥で、とても縁起のよいモチーフ

花唐草文様の帯

破れ麻の葉柄の中着（▼6頁）

❖歌川国貞／広重『双筆五十三次 日本橋』より

若旦那

江戸時代後期

裕福な商家の若旦那でしょうか。
お目当てのお茶汲み娘がいるのかも知れません。

銀杏髷。
33頁の小銀杏より
髷が大きめ

紋は三ツ柏

商売繁盛の意味を持つ、
瓢簞の小紋柄をあしらった羽織

素足に草履

扇子

肩に掛けた手拭い

縞の小袖

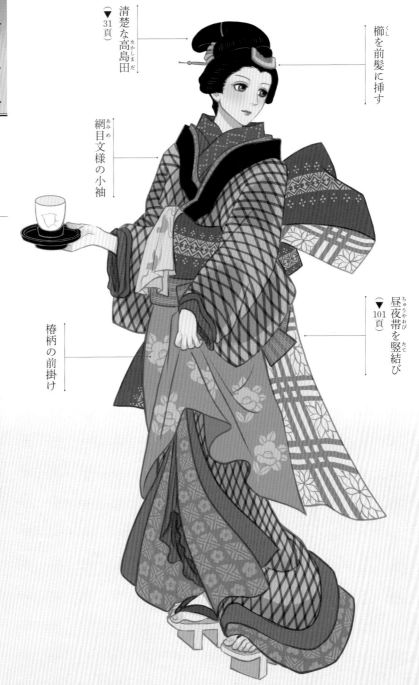

# 茶汲娘

江戸時代後期

お茶屋の娘は身近なアイドル。身分の高い男性に見染められ玉の輿♡ということもあったので、気合いも入ります。

清楚な高島田
（▼31頁）

櫛を前髪に挿す

網目文様の小袖

昼夜帯を竪結び
（▼101頁）

椿柄の前掛け

❖歌川国貞『江戸名所百人美女 浅草寺』より

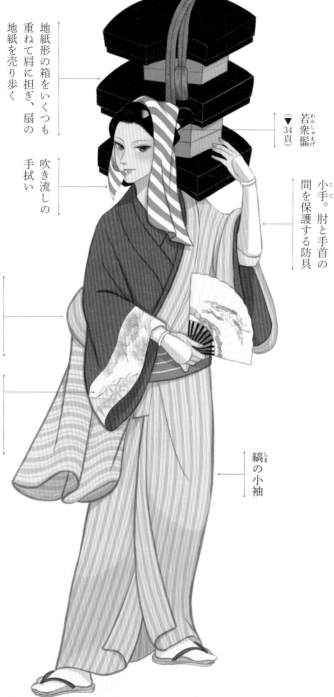

夏の風物詩の、扇の地紙売り。派手な衣裳で歌舞伎役者の真似をしながら売り歩きます。

地紙形の箱をいくつも重ねて肩に担ぎ、扇の地紙を売り歩く

若衆髷（わかしゅまげ）
（▼ 34頁）

吹き流しの手拭い

小手（こて）。肘と手首の間を保護する防具

片肌脱ぎにして中着（なかぎ）を見せる
（▼ 6頁）

袖口に水墨画風の文様

縞（しま）の小袖

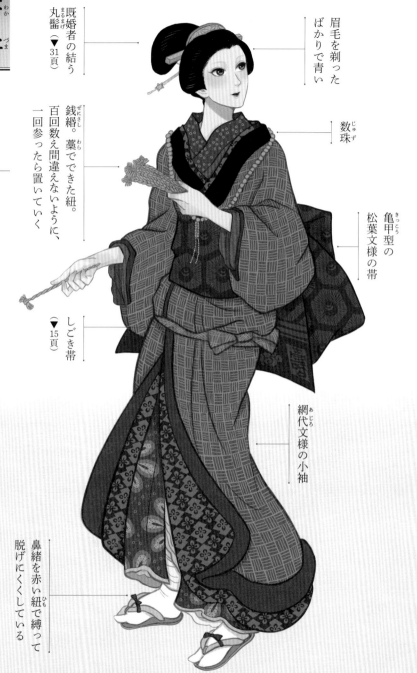

# 若妻（わかづま）

## 江戸時代後期

夫の無事を祈願するために御百度参りをする良妻。

既婚者の結う丸髷（まるまげ）（▼31頁）

眉毛を剃ったばかりで青い

数珠（じゅず）

亀甲型（きっこう）の松葉文様の帯

銭緡（ぜにさし）。藁（わら）でできた紐。百回数え間違えないように、一回参ったら置いていく

網代文様（あじろ）の小袖

しごき帯（▼15頁）

鼻緒を赤い紐（ひも）で縛って脱げにくくしている

❖歌川国貞（うたがわくにさだ）『江戸名所百人美女（えどめいしょひゃくにんびじょ）　堀の内祖師堂（ほりのうちそしどう）』より

## 【自下げ（じさげ）】

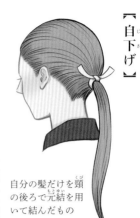

自分の髪だけを頸（くび）の後ろで元結（もとゆい）を用いて結んだもの

## 【玉結び（たまむすび）】

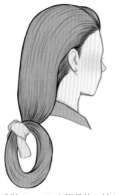

垂髪（▶43頁）を簡易的に結んだもの

（左図）
垂髪の一種。
髪先を輪に結んだもの

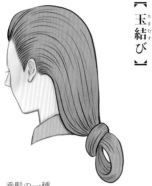

## 【根結いの垂髪（ねゆいのすいはつ）】

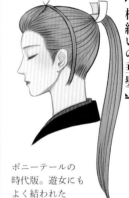

ポニーテールの時代版。遊女にもよく結われた

## 【かむろ】

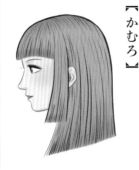

こどもではなく、大人の女性。ざっくり切っているだけの髪型

## 【御所風髷（ごしょふうまげ）】

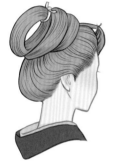

御所の女官の下げ髪が変化したもの。上流から花街まで広く流行していった

## 【元禄島田（げんろくしまだ）】

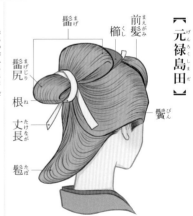

髷（まげ）
前髪（まえがみ）
櫛（くし）
髷尻（まげじり）
根（ね）
丈長（たけなが）
鬢（びん）
髱（たぼ）

天和（てんな）〜元禄期頃（げんろく）（1681〜1704）。
突き出した髱はカモメの尾に似ていることから『鴟髱（かもめづと）』と呼ばれる（▶9頁）

## 【春信風島田（はるのぶふうしまだ）】

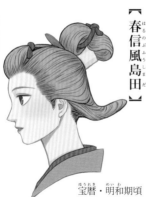

宝暦（ほうれき）・明和期頃（めいわ）（1751〜72）に町娘の間で流行。
上に突き上げた髱（たぼ）はセキレイの尾に似ていることから『鶺鴒髱（せきれいづと）』と呼ばれる

## 【島田髷（しまだまげ）】

島田髷は、東海道島田宿の遊女が結いはじめたと言われています（諸説あり）。江戸初期の若衆髷（わかしゅまげ）が変化し、町の女性たちに広く大流行しました。
後ろの髪を折り曲げて元結などで締め付けている髷なら、どんなものでも島田髷の仲間です。

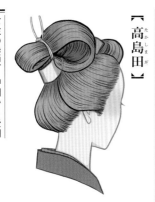

【高島田（たかしまだ）】

根が高く、尻上がりの島田髷。
奴島田（やっこしまだ）とも呼ばれる

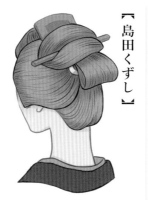

【島田くずし】

島田髷の前髪を笄（こうがい）にかけて巻い
たもの。粋筋（いきすじ）や年増（としま）など

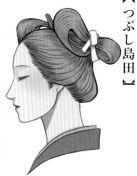

【つぶし島田】

幅広い層の女性に結われた。髷
の中が潰れたように見えること
から『つぶし島田』と呼ばれる

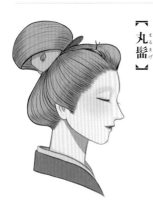

【丸髷（まるまげ）】

既婚女性の髪型の代表

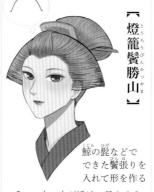

【燈籠鬢勝山（とうろうびんかつやま）】

鯨（くじら）の髭（ひげ）などで
できた鬢（びん）張りを
入れて形を作る

毛の一本一本が透けて見えそう
なことから、『燈籠鬢』と呼ば
れるように

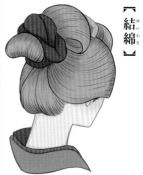

【結綿（ゆいわた）】

つぶし島田に手絡（てがら）（飾りの布（ぬの））や
鹿の子（かのこ）をかけたもの。髷尻（まげしり）を丸
くする

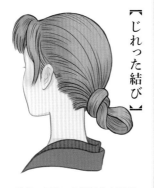

【じれった結び】

粋筋に好まれた簡易的な髪型

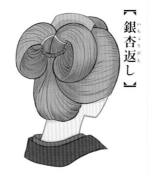

【銀杏返し（いちょうがえし）】

根の左右に輪を作り、毛先を元
結で根に結ぶ髷。粋筋から堅気（かたぎ）
まで幅広い層に結われた

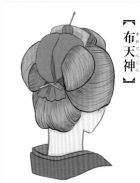

【布天神（きれてんじん）】

天神髷（銀杏返しに似た形に左右に
輪を作り、根に簪（かんざし）を立てた髷）に布
をかけたもの。粋筋のオシャレ
な女性が好んだ

031

【茶筅】（ちゃせん）

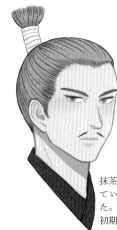

抹茶に用いる茶筅に形が似ていることから名が付いた。戦国時代の名残がある初期にはよく見られる

【大月代茶筅】（おおさかやきちゃせん）

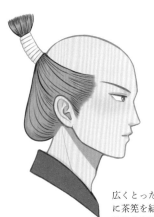

広くとった月代（▶66頁）に茶筅を結ったもの。一般的武家階級の髪型

【撥鬢】（ばちびん）

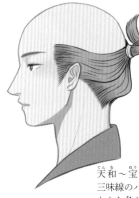

天和〜宝永（1681-1711）頃三味線のバチに似ていることから名が付いた。主に一般の町人に結われた

【蝉折】（せみおれ）

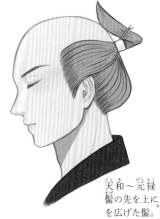

天和〜元禄（1681-1704）頃鬢の先を上にそらし刷毛先を広げた鬢。侠客や力士や遊び人など

【辰松風】（たつまつふう）

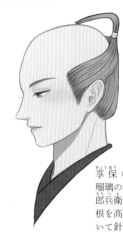

享保（1716-1736）頃人形浄瑠璃の人気人形遣い辰松八郎兵衛が作り出した。鬢の根を高くし、元結を多く巻いて針で留める

【疫病本多】（やくびょうほんだ）

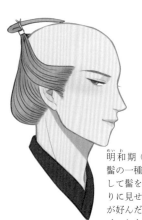

明和期（1764-1772）頃本多鬢の一種。わざと髪を減らして鬢を細くし、病み上がりに見せている。若い粋人が好んだかなり極端にデザインした髪型

032

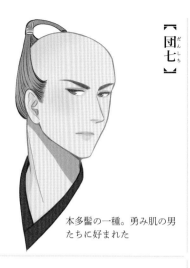

## 【団七（だんしち）】

本多髷の一種。勇み肌の男たちに好まれた

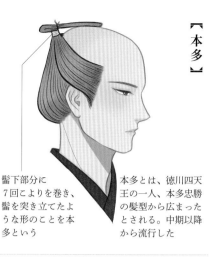

## 【本多（ほんだ）】

髷下部分に7回こよりを巻き、髷を突き立てたような形のことを本多という

本多とは、徳川四天王の一人、本多忠勝の髪型から広まったとされる。中期以降から流行した

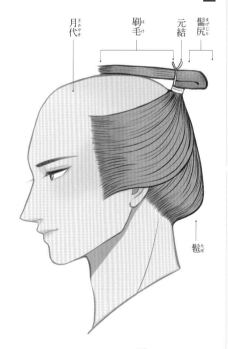

## 【小銀杏（こいちょう）】

月代（さかやき）　刷毛（はけ）　元結（もとゆい）　髷尻（まげじり）

髱（たぼ）

一般的な町人髷（まげ）。あまり太くなく、ラインが一直線で均一。髱（たぼ）を少し出すのが、町人階級の髪型の特徴でもある

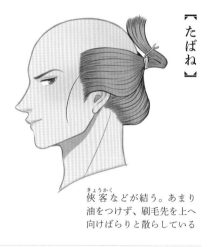

## 【たばね】

侠客（きょうかく）などが結う。あまり油をつけず、刷毛先を上へ向けばらりと散らしている

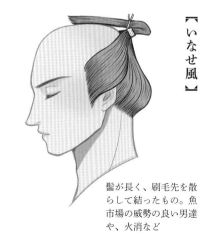

## 【いなせ風】

髷が長く、刷毛先を散らして結ったもの。魚市場の威勢の良い男達や、火消など

若衆髷の特徴は、前髪を残し、頭上に中剃りがあること。いわゆる元服前の髪型で、成人したら前髪を剃り落とし一人前の男となります。しかし、男色の相手をする者は十八歳～二十歳頃になっても前髪をつけていました。色気と品を兼ね備えた中性的な魅力は男性のみならず、女性たちも魅了しました。代表的な結髪「島田髷」のルーツも若衆髷だと言われています。

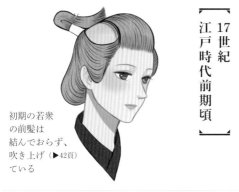

## 【17世紀　江戸時代前期頃】

初期の若衆の前髪は結んでおらず、吹き上げ（▶42頁）ている

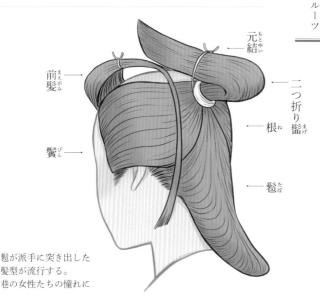

## 【17世紀末～18世紀前半　江戸時代中期前半】

元結（もとゆい）

前髪（まえがみ）

二つ折り髷（まげ）

根（ね）

鬢（びん）

髱（たぼ）

髱が派手に突き出した髪型が流行する。巷の女性たちの憧れに

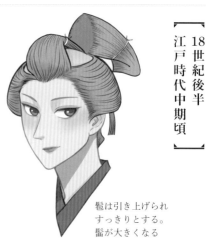

## 【18世紀後半　江戸時代中期頃】

髱は引き上げられすっきりとする。髷が大きくなる

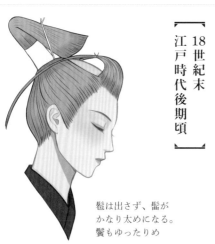

## 【18世紀末　江戸時代後期頃】

髱は出さず、髷がかなり太めになる。鬢もゆったりめ

034

## 【神田結び】

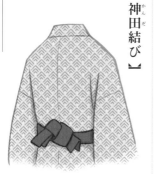

小者や船人、車力など
労働者が結んでいた

## 【駒下駄結び】

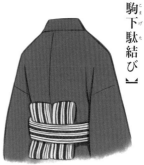

江戸後期〜
武士の結び方。袴の腰板を乗せるのに便利

## 【猫じゃらし】

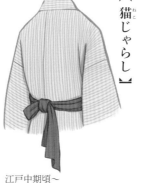

江戸中期頃〜
細長い帯を三回腰に巻き、
余りを片輪結びにする

## 【貝の口】

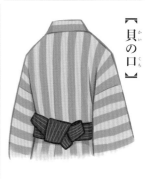

初期から庶民がよく結んだ、
現代でもスタンダードな帯結び

通人（廓遊びに精通した者）

## 【腹切帯】

黒などの地味な着物に
赤系の明るい帯を合わ
せるのが粋とされた

## 【片輪結び】

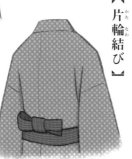

片方がワになる結び方

## 【カルタ結び】

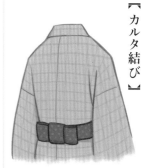

江戸初期に流行した男女兼用の
結び方。カルタが三枚並んでい
るように見えることに由来

### 算盤縞（そろばんじま）

算盤の玉を並べた縞

### よろけ縞（じま）

湾曲した曲線で作られた縞

### 万筋（まんすじ）

万の縞があるという意味のとても細かい縞

### 千筋（せんすじ）

細かい縞柄

### 三筋立（みすじだて）

三本の線ごとにひかれた縞

### 金通（きんつう）

筋が二本並列する縞

**縞**

江戸着物の定番である筋模様こと『縞』は、南方からの舶来品に見られた柄で「島渡り」「島物」と呼ばれていたことに由来します。当時は、異国的で最先端な柄でした。

ちなみに江戸時代の前半、縞柄は横縞が主流であったそうです

❖宮川長春（みやがわちょうしゅん）『花下美人少女図』（かかびじんしょうじょず）より

### 片子持縞（かたこもちじま）

太い線に沿って細い線を平行に並べた縞

### 矢鱈縞（やたらじま）

筋の間隔や色の配列が不規則な縞

### 滝縞（たきじま）

太い筋から次第に細い筋になっている

### 棒縞（ぼうじま）

太いたてじま模様

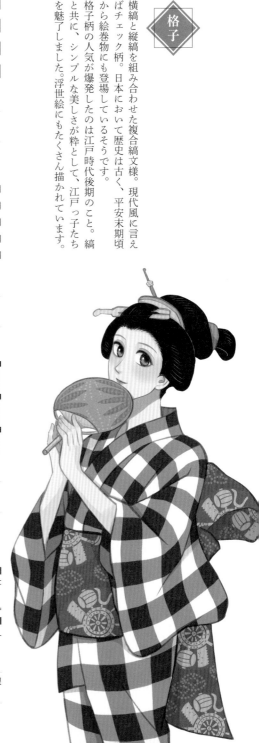

横縞と縦縞を組み合わせた複合縞文様。現代風に言えばチェック柄。日本において歴史は古く、平安末期頃から絵巻物にも登場しているそうです。格子柄の人気が爆発したのは江戸時代後期のこと。縞と共に、シンプルな美しさが粋として、江戸っ子たちを魅了しました。浮世絵にもたくさん描かれています。

### 小格子（こごうし）

小さな格子

### 大格子（おおごうし）

大きな格子

### 味噌漉し格子（みそこしごうし）

太い線の中に、細い線を
等間隔で配置した格子

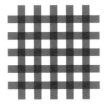

### 弁慶縞（べんけいじま）

縦横の2色の交わる
部分が濃い色になる

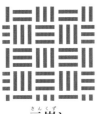

### 三崩し（さんくずし）

三本ずつ縦横に配列

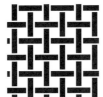

### 一崩し（ひとくずし）

一本ずつ縦横に配列

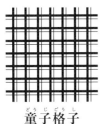

### 童子格子（どうじごうし）

太い縞の脇に細い縞を
配している格子

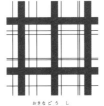

### 翁格子（おきなごうし）

太い線の中に、細い線
を多く入れた格子

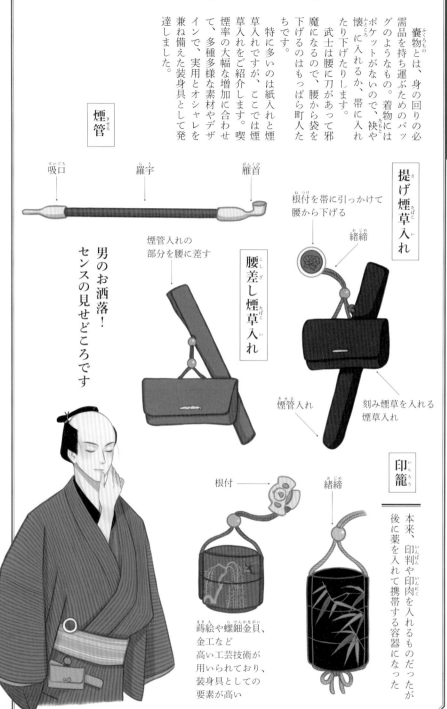

囊物とは、身の回りの必需品を持ち運ぶためのバッグのようなもの。着物にはポケットがないので、袂や懐に入れるか、帯に入れたり下げたりします。

武士は腰に刀があって邪魔になるので、腰から袋を下げるのはもっぱら町人たちです。

特に多いのは紙入れと煙草入れですが、ここでは煙草入れをご紹介します。喫煙率の大幅な増加に合わせて、多種多様な素材やデザインで、実用とオシャレを兼ね備えた装身具として発達しました。

## 煙管（きせる）

吸口（すいくち）　羅宇（らう）　雁首（がんくび）

### 提げ煙草入れ（さげたばこいれ）

根付（ねつけ）を帯に引っかけて腰から下げる

緒締（おじめ）

刻み煙草を入れる煙草入れ

### 腰差し煙草入れ（こしざしたばこいれ）

煙管入れの部分を腰に差す

煙管入れ（きせるいれ）

男のお洒落！
センスの見せどころです

### 印籠（いんろう）

根付（ねつけ）　緒締（おじめ）

本来、印判や印肉を入れるものだったが後に薬を入れて携帯する容器になった

蒔絵（まきえ）や螺鈿金貝（らでんかながい）、金工など高い工芸技術が用いられており、装身具としての要素が高い

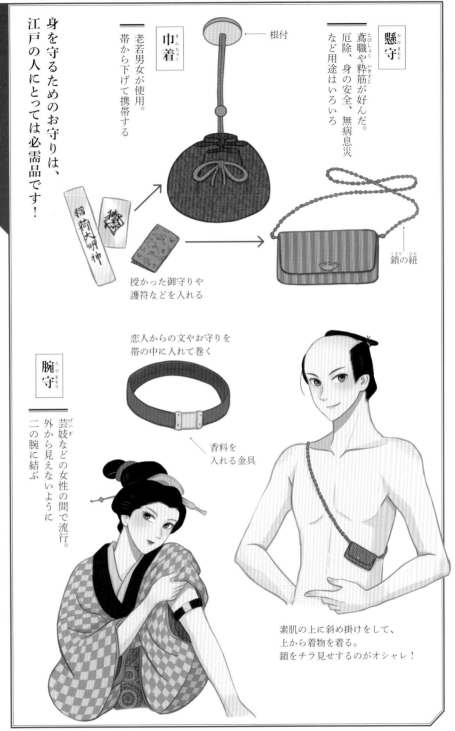

身を守るためのお守りは、
江戸の人にとっては必需品です！

## 懸守（かけまもり）

鳶職や粋筋が好んだ。
厄除、身の安全、無病息災
など用途はいろいろ

根付

## 巾着（きんちゃく）

老若男女が使用。
帯から下げて携帯する

授かった御守りや
護符などを入れる

鎖の紐（くさりひも）

恋人からの文やお守りを
帯の中に入れて巻く

## 腕守（うでまもり）

芸妓（げいぎ）などの女性の間で流行。
外から見えないように
二の腕に結ぶ

香料を
入れる金具

素肌の上に斜め掛けをして、
上から着物を着る。
鎖をチラ見せするのがオシャレ！

江戸時代の履き物は、主に下駄、草履、草鞋に分類されます。現代でも馴染み深い物が多いのではないでしょうか。下駄も草履も平安時代には既にありました。江戸時代の下駄は雨用の足駄が改良されたものとも言われています。草鞋は奈良時代頃からあります。稲藁を編んで作り、種類も多数、結び方も様々。

## 足半

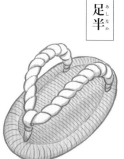
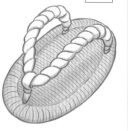

小さな形のわら草履

## 草履

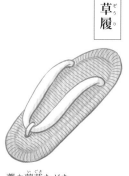

藁や藺草などを編んで鼻緒を付けた履き物

## 四乳の草鞋

結び方の一例

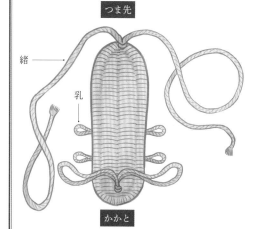

つま先

緒

乳

かかと

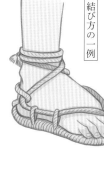
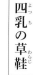

## 【下駄の裏側】

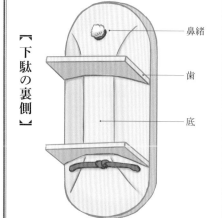

鼻緒

歯

底

## 重ね草履

江戸中期以降、本体の台を重ねる草履が流行

## 板草履

底に板を横に並べて取りつけた草履。雨用

# 第二章

## 武家の人々

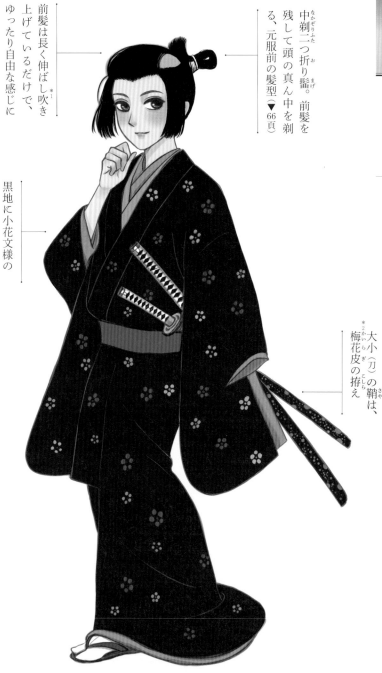

# 若衆（わかしゅ）

## 江戸時代初期

あどけなさが残る、少年の姿。中性的な装いが若衆の魅力です。

中剃二つ折り髱（なかぞりふたつおりたぼ）。前髪を残して頭の真ん中を剃る、元服前の髪型（▼66頁）

前髪は長く伸ばし吹き上げているだけで、ゆったり自由な感じに＊1

黒地に小花文様の振袖で華やかな装い

大小（刀）の鞘（さや）は、梅花皮（かいらぎ）の拵え＊2

＊1 髪をふくらませて上にあげること
＊2 梅の花のような堅い突起のある魚皮

# 武家

江戸時代初期

上流階級女性の外出スタイル。外出する時は顔を隠すという太古以来の風習の名残。

垂髪。
結んだ髪を結髪と呼ぶのに対し、そのまま垂らした髪型を垂髪と呼ぶ

被衣。
頭上に被る小袖。刺客が用いたこともあったため、江戸では十七世紀後半ごろに禁止されたと伝えられる

江戸初期の袖は幅が狭く、短い

簡易的な帯結び

豪華な縫箔（▼9頁）の小袖

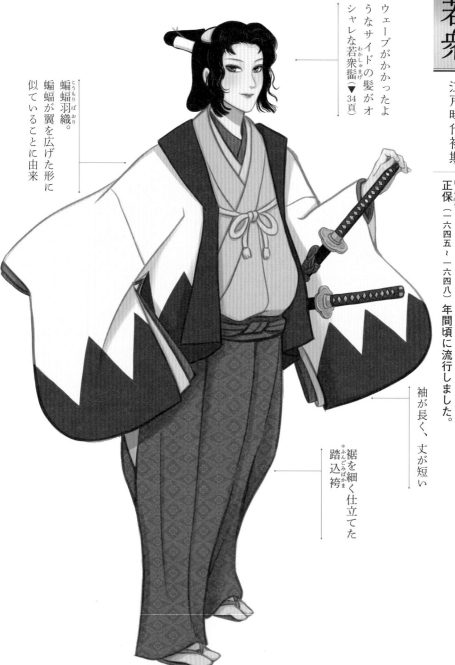

当時の<ruby>最先端<rt>さいせんたん</rt></ruby>お洒落男子。<ruby>蝙蝠羽織<rt>こうもりばおり</rt></ruby>は、<ruby>寛永<rt>かんえい</rt></ruby>（一六二四～一六四五）から<ruby>正保<rt>しょうほう</rt></ruby>（一六四五～一六四八）年間頃に流行しました。

ウェーブがかかったようなサイドの髪がオシャレな<ruby>若衆<rt>わかしゅ</rt></ruby><ruby>髷<rt>まげ</rt></ruby>（▼34頁）

<ruby>蝙蝠羽織<rt>こうもりばおり</rt></ruby>。蝙蝠が翼を広げた形に似ていることに由来

袖が長く、丈が短い

<ruby>裾<rt>すそ</rt></ruby>を細く仕立てた\*<ruby>踏込袴<rt>ふんごみばかま</rt></ruby>

*裾の狭い、袴の一種

# 若衆

若衆（わかしゅ）

江戸時代中期

武家の若侍。正装の姿が凛々しく、正月に相応しい装いです。

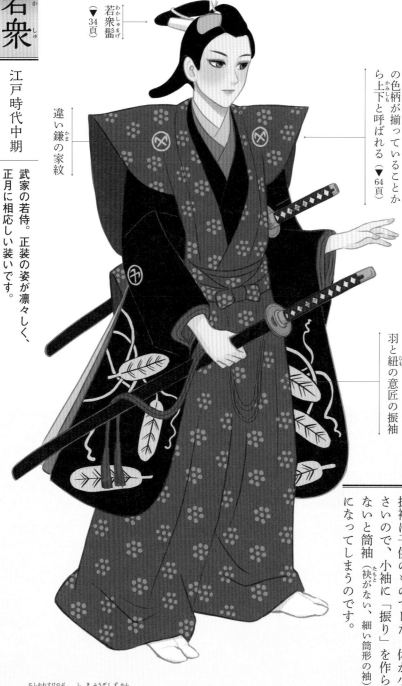

若衆髷（わかしゅまげ）
（▼34頁）

違い鎌の家紋

小花柄の肩衣袴（かたぎぬはかま）。肩衣と袴の色柄が揃っていることから上下（かみしも）と呼ばれる
（▼64頁）

羽と紐（ひも）の意匠の振袖

現代では「振袖と言えば女子」というイメージが強いですが、元々、振袖は子供のものでした。体が小さいので、小袖に「振り」を作らないと筒袖（袂（たもと）がない、細い筒形の袖）になってしまうのです。

　❖西川祐信（にしかわすけのぶ）『四季風俗図巻（しきふうぞくずかん）』より

# 若衆（わかしゅ）

江戸時代中期

お花見中に歌を詠む美少年。源氏香の文様が、光源氏の君のようなモテる男を暗示しているようです。

▼
若衆髷（わかしゅまげ）
34頁

短冊

『源氏香』の柄の振袖羽織

縞柄（しま）の袴

『源氏香（げんじこう）』

香五種を五包ずつ作って、計二十五包の中から五包選んで香を焚き、何の香の組み合わせか当てるゲーム。五本の縦線と横線からできた図形が五十二種類あり、*源氏物語の巻名が付いています。芸術性が高く、雅で品がある意匠です。

*ただし、最初の「桐壺（きりつぼ）」と最後の「夢浮橋（ゆめのうきはし）」をのぞく

勝川春章（かつかわしゅんしょう）『桜下詠歌の図（おうかえいかのず）』より❖　046

郵便はがき

| 1 | 1 | 3 | - | 8 | 7 | 9 | 0 |

（受取人）
東京都文京区本郷一―二〇―九
本郷元町ビル7F

株式会社 **マール社** 行

料金受取人払郵便

本郷局承認

**5125**

差出有効期間
2024年3月
31日まで

切手は
不要です。

---

| 本の注文ができます | TEL：03-3812-5437　FAX：03-3814-8872 |
|---|---|

マール社の本をお買い求めの際は、お近くの書店でご注文ください。
弊社へ直接ご注文いただく場合は、このハガキに本のタイトルと冊数、
**裏面にご住所、お名前、お電話番号などをご記入の上、**ご投函ください。

代金引換（書籍代金＋消費税＋手数料※）にてお届けいたします。
※商品合計金額1000円（税込）未満：500円／1000円（税込）以上：300円

| ご注文の本のタイトル | 定価（本体） | 冊数 |
|---|---|---|
|  |  |  |
|  |  |  |
|  |  |  |

# 愛読者カード

この度は弊社の出版物をお買い上げいただき、ありがとうございます。
今後の出版企画の参考にいたしたく存じますので、ご記入のうえ、
ご投函くださいますようお願い致します（切手は不要です）。

◀お買い上げいただいた本のタイトル

◀あなたがこの本をお求めになったのは？
1. 実物を見て　　　　　　　　　　4. ひと（　　　　　）にすすめられて
2. マール社のホームページを見て　　5. 弊社のDM・パンフレットを見て
3. （　　　　　　　）の書評・広告を見て　6. その他（　　　　　　　　　）

◀この本について　　　　　　　　　内容：良い　普通　悪い
装丁：良い　普通　悪い　　　　　定価：安い　普通　高い

◀この本についてお気づきの点・ご感想、出版を希望されるテーマ・著者など

☆お名前（ふりがな）　　　　　　　　　男・女　年齢　　　才

☆ご住所
〒

☆TEL　　　　　　　　　☆E-mail

☆ご職業　　　　　　　☆勤務先（学校名）

☆ご購入書店名　　　　　　　　☆お使いのパソコン　　Win・Mac
　　　　　　　　　　　　　　　　バージョン（　　　　　　　）

☆マール社出版目録を希望する（無料）　　はい・いいえ

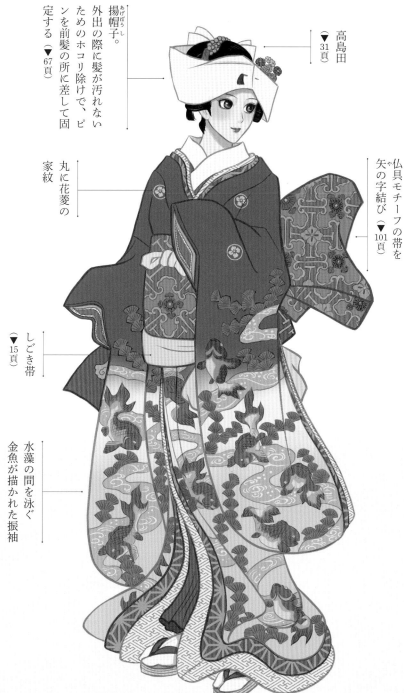

武家

江戸時代後期

とても華やかな装いのお嬢様。お見合いの日の装い。

高島田
（▼31頁）

揚帽子。
外出の際に髪が汚れない
ためのホコリ除けで、ピ
ンを前髪の所に差して固
定する（▼67頁）

丸に花菱の
家紋

仏具モチーフの帯を
矢の字結び（▼101頁）

しごき帯
（▼15頁）

水藻の間を泳ぐ
金魚が描かれた振袖

## 御殿女中

### 江戸時代後期

城勤めでも、寺に参詣しに行くと言えば外出可能でした。息抜きできる一日。

片はづし
（▼67頁）

高位の御殿女中は一生奉公なので、嫁ぐのと同じで眉を落とし、お歯黒をつける

帯は牡丹唐草柄

紅葉と銀杏。武家の女性は古典的でシンプルな柄を好むイメージ

裾を引きずらないように、しごき帯で結ぶ（▼15頁）

白足袋と重ね草履（▼40頁）

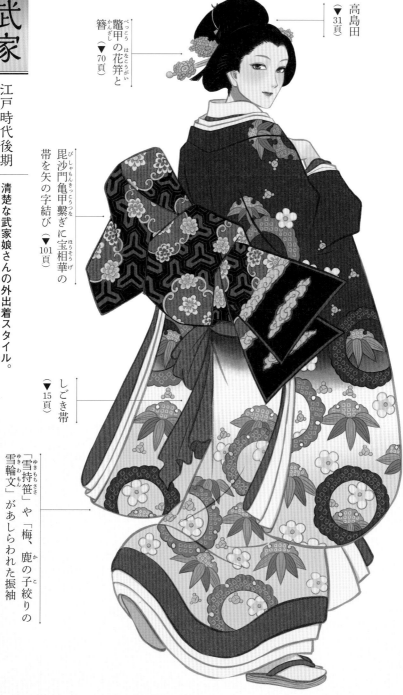

江戸時代後期

清楚な武家娘さんの外出着スタイル。

高島田
（▼31頁）

鼈甲の花笄と簪
（▼70頁）

毘沙門亀甲繋ぎに宝相華の帯を矢の字結び（▼101頁）

しごき帯
（▼15頁）

「雪持笹」や「梅、鹿の子絞りの雪輪文」があしらわれた振袖

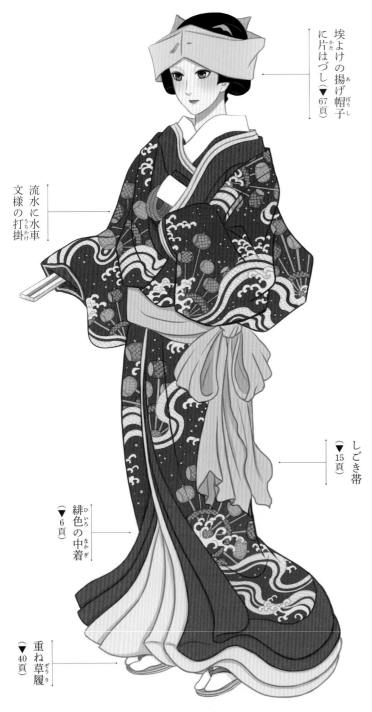

埃（ご）よけの揚げ帽子（あげぼうし）
に片（かた）はづし（▼67頁）

流水（りゅうすい）に水車（すいしゃ）
文様（もんよう）の打掛（うちかけ）

しごき帯（▼15頁）

緋色（ひいろ）の中着（なかぎ）（▼6頁）

重ね草履（ぞうり）（▼40頁）

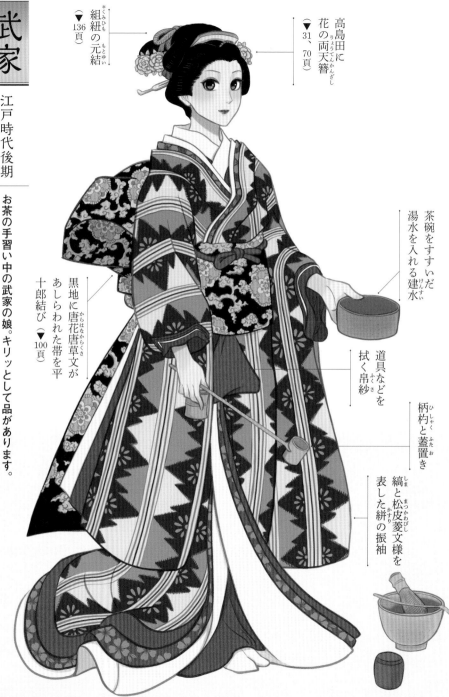

江戸時代後期

お茶の手習い中の武家の娘。キリッとして品があります。

高島田に
花の両天簪
（▼ 31、70頁）

組紐の元結
（▼ 136頁）
※くみひも
もとゆい

茶碗をすすいだ
湯水を入れる建水
けんすい

道具などを
拭く帛紗
ふくさ

柄杓と蓋置き
ひしゃく　ふたおき

縞と松皮菱文様を
表した絣の振袖
しま　まつかわびし
かすり

黒地に唐花唐草文が
あしらわれた帯を平
十郎結び（▼ 100頁）
からはなからくさ

◆歌川国貞『江戸名所百人美女 いひ田まち』より
うたがわくにさだ　えどめいしょひゃくにんびじょ　　いひだまち

＊絹糸などを組み糸に用いた装飾品

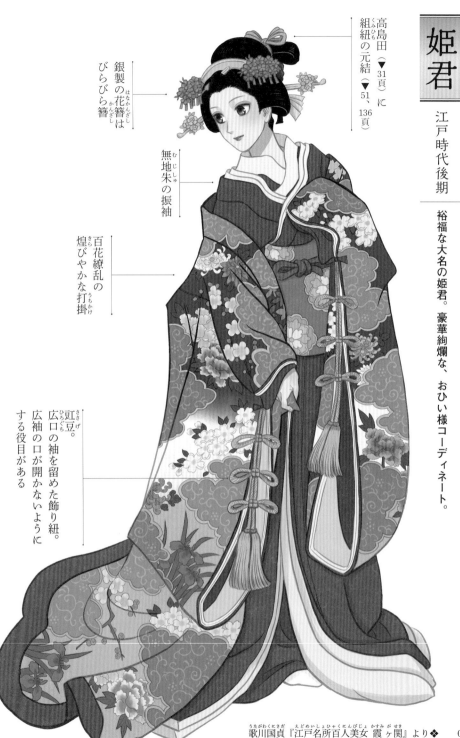

江戸時代後期

裕福な大名の姫君。豪華絢爛な、おひい様コーディネート。

高島田（▼31頁）に
組紐の元結（▼51、136頁）

銀製の花簪は
びらびら簪

無地朱の振袖

百花繚乱の
煌びやかな打掛

虹豆。
広口の袖を留めた飾り紐。
広袖の口が開かないように
する役目がある

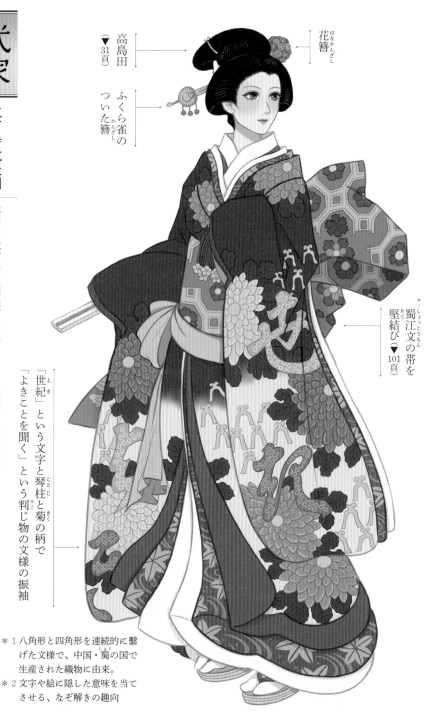

武家

江戸時代後期

裕福な武家のお嬢様。お正月らしく縁起の良い装い。

花簪

高島田
（▼31頁）

ふくら雀のついた簪

蜀江文の帯を竪結び（▼101頁）

「世紀」という文字と琴柱と菊の柄で「よきことを聞く」という判じ物の文様の振袖

＊1　八角形と四角形を連続的に繋げた文様で、中国・蜀の国で生産された織物に由来。

＊2　文字や絵に隠した意味を当てさせる、なぞ解きの趣向

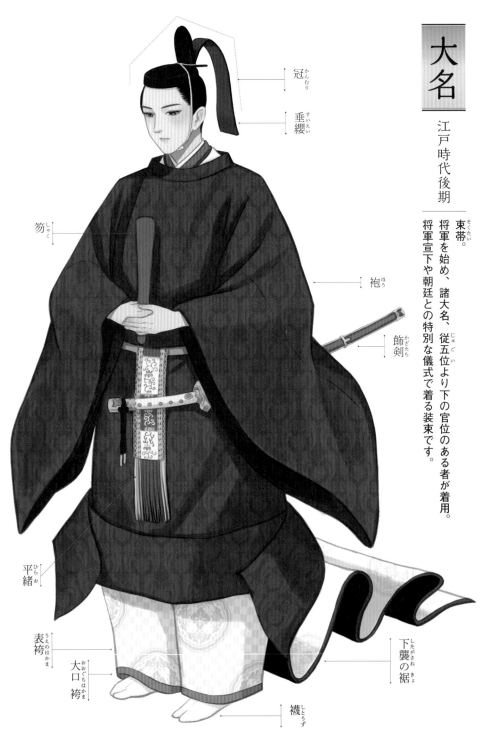

冠<br>かんむり

垂纓<br>すいえい

笏<br>しゃく

袍<br>ほう

飾剣<br>かざたち

平緒<br>ひらお

表袴<br>うえのはかま

大口袴<br>おおぐちはかま

下襲の裾<br>したがさね　きょ

襪<br>しとうず

江戸時代後期

束帯。<br>そくたい

将軍を始め、諸大名、従五位より下の官位のある者が着用。

将軍宣下や朝廷との特別な儀式で着る装束です。

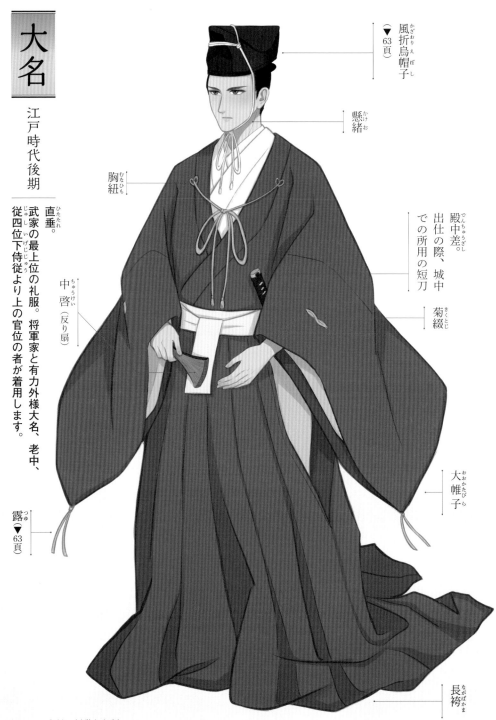

江戸時代後期

直垂。

武家の最上位の礼服。将軍家と有力外様大名、老中、従四位下侍従より上の官位の者が着用します。

風折烏帽子
（▼63頁）

懸緒

胸紐

殿中差。
出仕の際、城中での所用の短刀

菊綴

中啓（反り扇）

大帷子

露
（▼63頁）

長袴

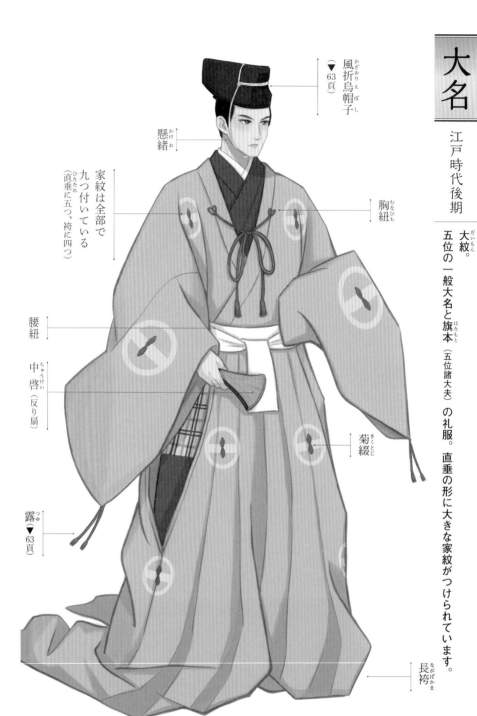

江戸時代後期

大紋。
五位の一般大名と旗本（五位諸大夫）の礼服。直垂の形に大きな家紋がつけられています。

風折烏帽子
（▼63頁）

懸緒

家紋は全部で九つ付いている（直垂に五つ、袴に四つ）

胸紐

腰紐

中啓（反り扇）

菊綴

露
（▼63頁）

長袴

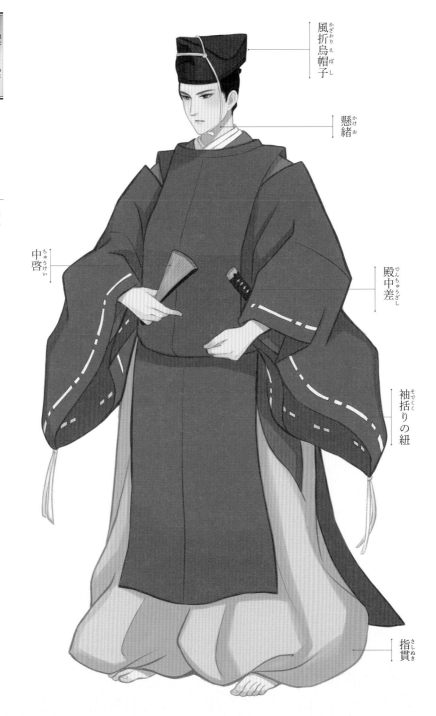

# 旗本
（はた／もと）

## 江戸時代後期

布衣（ほい）。
旗本（はたもと）（禄高が一万石以下で御目見（おめみえ）以上）の礼服。絹地で無文の狩衣（かりぎぬ）のこと。

風折烏帽子（かざおりえぼし）

懸緒（かけお）

殿中差（でんちゅうざし）

中啓（ちゅうけい）

袖括りの紐（そでくくりのひも）

指貫（さしぬき）

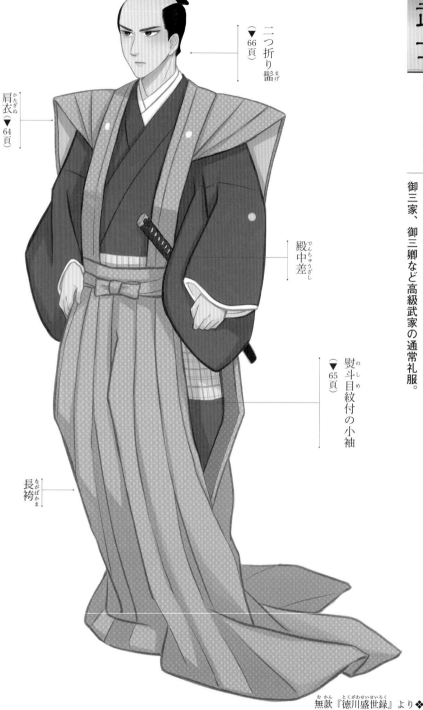

二つ折り髷（まげ）
（▼66頁）

肩衣（かたぎぬ）（▼64頁）

殿中差（でんちゅうざし）

熨斗目紋付の小袖（のしめもんつきのこそで）
（▼65頁）

長袴（ながばかま）

長上下（ながかみしも）（裃）。

五節句などの行事で登城する際に着用します。御三家、御三卿など高級武家の通常礼服。

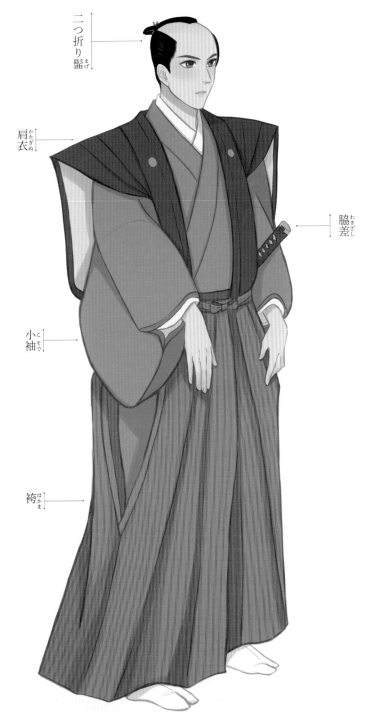

肩衣<sub>かたぎぬ</sub>

脇差<sub>わきざし</sub>

小袖<sub>こそで</sub>

袴<sub>はかま</sub>

# 旗本<sub>はたもと</sub>

## 江戸時代後期

継上下<sub>つぎかみしも</sub>（裃<sub>かみしも</sub>）。上と下が違ったものを継いでいるという意味で、肩衣と袴でそれぞれ色柄が異なります。元々は平服でしたが、幕末に公服扱いになりました。

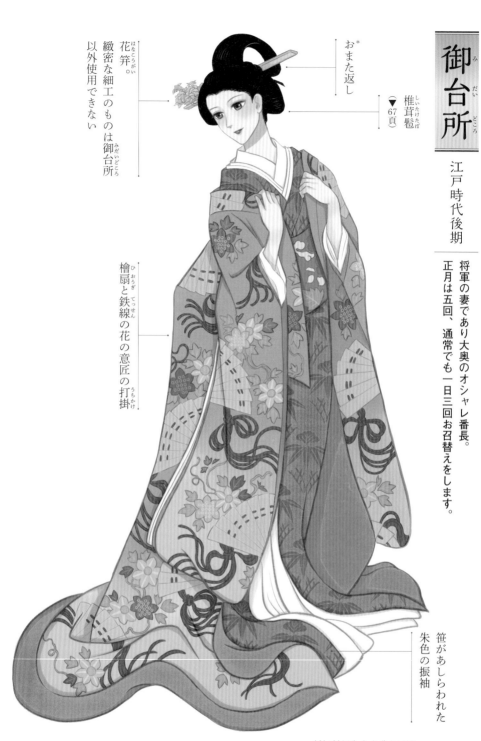

将軍の妻であり大奥のオシャレ番長。
正月は五回、通常でも一日三回お召替えをします。

おまた返し

椎茸髱（しいたけたぼ）
（▼67頁）

花笄（はなこうがい）。
緻密な細工のものは御台所（みだいどころ）
以外使用できない

檜扇（ひおうぎ）と鉄線（てっせん）の花の意匠の打掛（うちかけ）

笹があしらわれた
朱色の振袖

＊御台所が懐妊してから着帯の儀（妊娠5ヶ月目）まで結う髪型

楊洲周延（ようしゅうちかのぶ）『千代田之大奥（ちよだのおおおく）』より❖

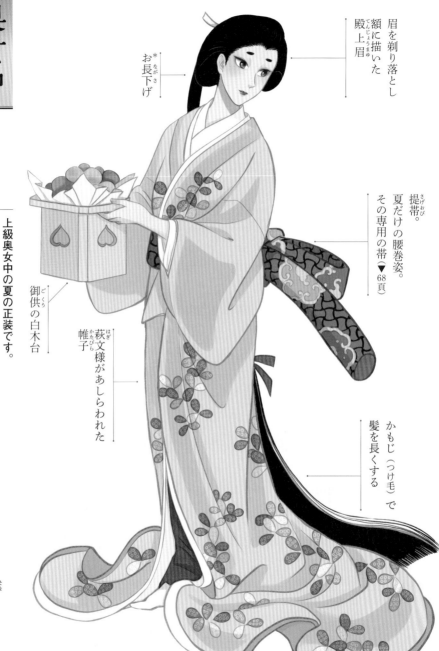

# 奥女中

江戸時代後期

上級奥女中の夏の正装です。
七夕のお祝いの儀式は、白木の台の上に瓜、スイカ、桃などを盛ってお供えし、葉竹に短冊を結びつけ歌を詠んだりするイベントです。

眉を剃り落とし
額に描いた
殿上眉
（てんじょうまゆ）

お長下げ
（ながさげ）＊

提帯（さげおび）。
夏だけの腰巻姿。
その専用の帯
（▼68頁）

御供（ごくう）の白木台

萩文様（はぎ）があしらわれた
帷子（かたびら）

かもじ（つけ毛）で
髪を長くする

＊椎茸髱（しいたけたぼ）にし、髪を頭の後ろで一束にして長かもじ
（長いつけ毛）を継ぐ「おすべらかし」のこと

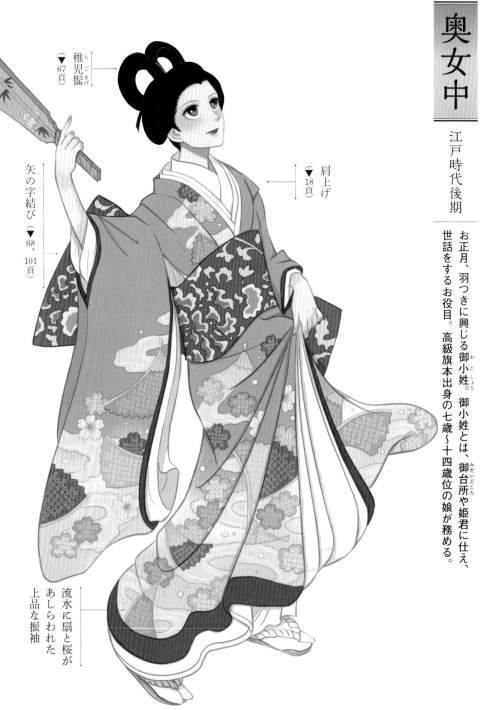

お正月、羽つきに興じる御小姓。御小姓とは、御台所や姫君に仕え、世話をするお役目。高級旗本出身の七歳～十四歳位の娘が務める。

▼
稚児髷
（67頁）

矢の字結び（68、101頁）

▼
肩上げ
（18頁）

流水に扇と桜があしらわれた上品な振袖

【直垂（ひたたれ）】

江戸幕府の服制においての上位の礼装

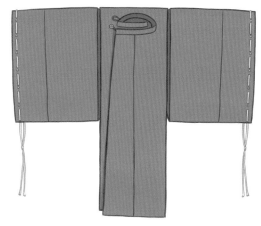

→ 本来は袖をくくる紐がついていたが、江戸時代には形式化して「つゆ」と呼ばれる飾りだけになった

平安時代から地方武士や庶民が用いた着物が発展し、鎌倉・室町時代には武家の公服になりました。袖は、二幅（同幅の二枚の布を継ぐこと）でした。

【狩衣（かりぎぬ）】

直垂よりも一つランクが下の礼服。五位以上の官位のある武家が着用

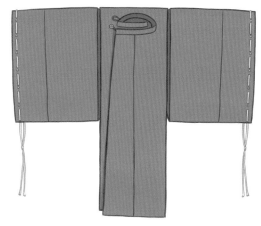

元々は、平安時代の公家の普段着。織文（柄）が入るものが「狩衣」、無文の狩衣が、旗本の礼服「布衣（ほい）」と呼ばれます。袖は本来、直垂と同じく同幅の二幅でした。

【侍烏帽子（さむらいえぼし）】

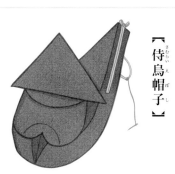

武家が好んで用いていた。室町時代中頃までは立烏帽子を複雑に折り曲げて作っていたが、室町時代末期に形式化され図のようなものが一般的になった

【風折烏帽子（かざおりえぼし）】

立烏帽子*の峰を折ったもの。一般的にはこの図のように左折だったが、上皇は例外的に右折だった

＊頭部の峰を高く立て、折り曲げない烏帽子のこと。烏帽子は本来、立烏帽子の形だった

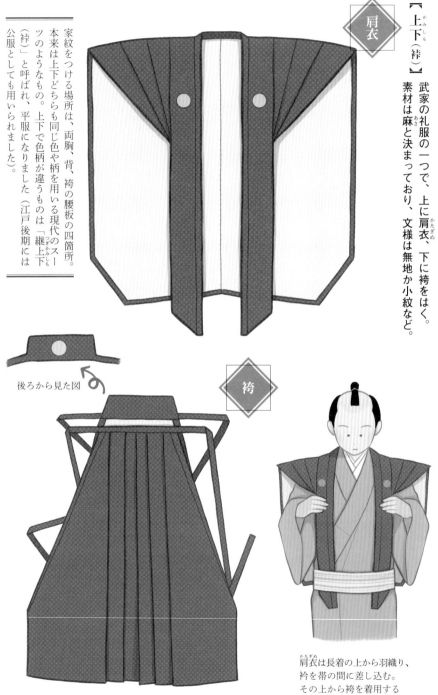

## 【上下（かみしも）（裃）】

武家の礼服の一つで、上に肩衣（かたぎぬ）、下に袴をはく。
素材は麻と決まっており、文様は無地か小紋など。

肩衣

家紋をつける場所は、両胸、背、袴の腰板の四箇所。

本来は上下どちらも同じ色や柄を用いる現代のスーツのようなもの。上下で色柄が違うものは「継上下（つぎかみしも）（裃）」と呼ばれ、平服になりました。（江戸後期には公服としても用いられました）。

後ろから見た図

袴

肩衣（かたぎぬ）は長着の上から羽織り、衿を帯の間に差し込む。
その上から袴を着用する

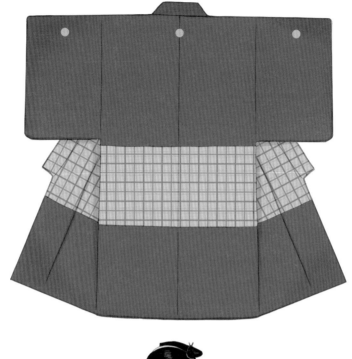

【熨斗目（のしめ）】武士が礼装の長上下（ながかみしも）の中に着る小袖のこと。腰のあたりに縞や格子の柄を織り出している。

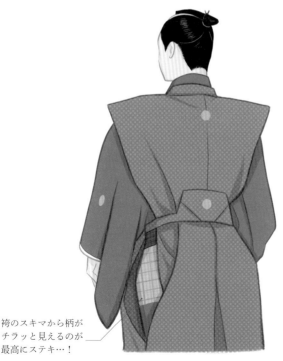

袴のスキマから柄が
チラッと見えるのが
最高にステキ…！

本来、熨斗目とは固く織り上げられた練緯（ねりぬき）（生糸をたて糸、練糸をよこ糸にした平織の絹織物）のことでしたが、江戸時代に上下（かみしも）の中に着る小袖をこの生地で仕立てていたため、いつの間にか武士の腰開けの小袖のことも熨斗目と呼ぶようになりました。

熨斗目は腰の部分だけに格子や段、縞、絣などの文様を織り出しています。武士のピシッとした礼服の中に垣間見えるオシャレ要素がたまりません。

065

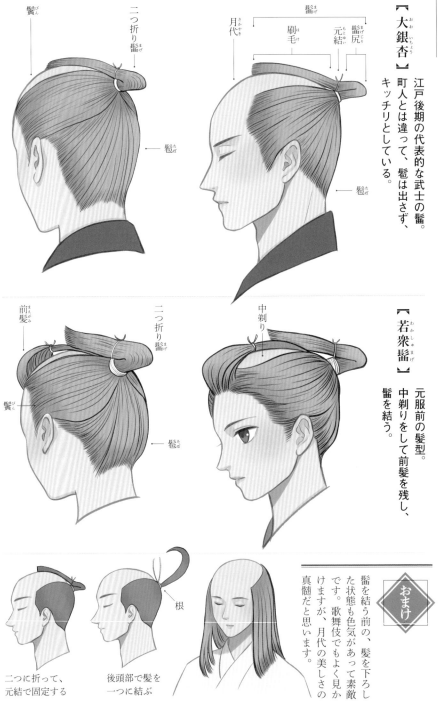

【大銀杏（おおいちょう）】

江戸後期の代表的な武士の髷。
町人とは違って、髱は出さず、
キッチリとしている。

鬢（びん）

二つ折り髷（まげ）

髱（たぼ）

髷（まげ）
月代（さかやき）
刷毛（はけ）
元結（もとゆい）
髷尻（まげじり）
元結（もとゆい）

髱（たぼ）

【若衆髷（わかしゅまげ）】

元服前の髪型。
中剃りをして前髪を残し、
髷を結う。

前髪（まえがみ）

二つ折り髷（まげ）

鬢（びん）

髱（たぼ）

中剃り

おまけ

髷を結う前の、髪を下ろし
た状態も色気があって素敵
です。歌舞伎でもよく見か
けますが、月代の美しさの
真髄だと思います。

二つに折って、
元結で固定する

後頭部で髪を
一つに結ぶ

根

066

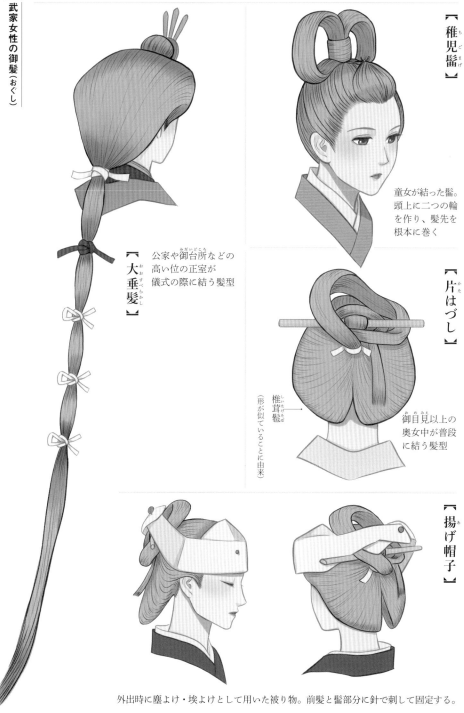

【 稚児髷（ちごまげ） 】

童女が結った髷。頭上に二つの輪を作り、髪先を根本に巻く

【 大垂髪（おおすべらかし） 】

公家や御台所（みだいどころ）などの高い位の正室が儀式の際に結う髪型

【 片はづし（かたはづし） 】

椎茸髱（しいたけたぼ）（形が似ていることに由来）

御目見（おめみえ）以上の奥女中が普段に結う髪型

【 揚げ帽子（あげぼうし） 】

外出時に塵よけ・埃よけとして用いた被り物。前髪と髷部分に針を刺して固定する。

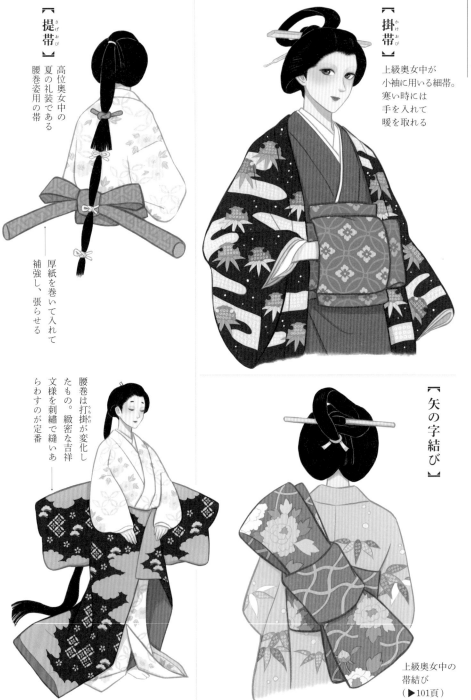

【掛帯】（かけおび）

上級奥中が
小袖に用いる細帯。
寒い時には
手を入れて
暖を取れる

【提帯】（さげおび）

高位奥女中の
夏の礼装である
腰巻姿用の帯

↓
補強し、張らせる
厚紙を巻いて入れて

【矢の字結び】

腰巻は打掛が変化し
たもの。緻密な吉祥
文様を刺繍で縫いあ
らわすのが定番

上級奥女中の
帯結び
（▶101頁）

女性が持ち歩く囊物は、実用とオシャレを兼ね備えた機能的な作り。着物に負けないように可愛い柄のものも多いです

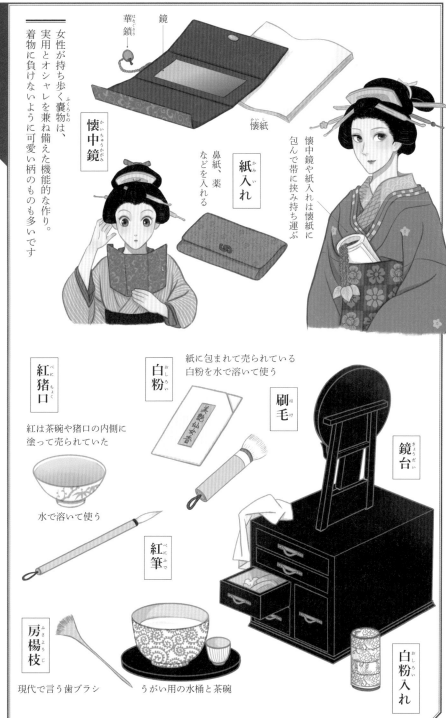

鏡

華鎖

懐紙

懐中鏡

紙入れ

鼻紙、薬などを入れる

懐中鏡や紙入れは懐紙に包んで帯に挟み持ち運ぶ

紅猪口

紅は茶碗や猪口の内側に塗って売られていた

水で溶いて使う

白粉

紙に包まれて売られている白粉を水で溶いて使う

刷毛

鏡台

紅筆

房楊枝

現代で言う歯ブラシ

うがい用の水桶と茶碗

白粉入れ

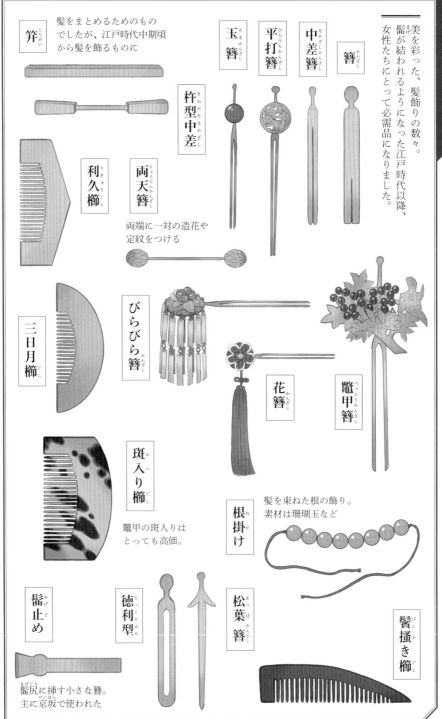

美を彩った、髪飾りの数々。
髷が結われるようになった江戸時代以降、
女性たちにとって必需品になりました。

笄（こうがい）
髪をまとめるためのもの
でしたが、江戸時代中期頃
から髪を飾るものに

玉簪（たまかんざし）

平打簪（ひらうちかんざし）

中差簪（なかざしかんざし）

簪（かんざし）

杵型中差（きねがたなかざし）

利久櫛（りきゅうぐし）

両天簪（りょうてんかんざし）
両端に一対の造花や
定紋をつける

三日月櫛（みかづきぐし）

びらびら簪（かんざし）

花簪（かんざし）

鼈甲簪（べっこうかんざし）

斑入り櫛（ふいりぐし）
鼈甲の斑入りは
とっても高価。

根掛け（ねがけ）
髪を束ねた根の飾り。
素材は珊瑚玉など

髱止め（わげどめ）

徳利型（とっくりがた）

松葉簪（まつばかんざし）

鬢掻き櫛（びんかきぐし）

髷尻に挿す小さな簪。
主に京坂で使われた

# 第三章　芸に生きる人々

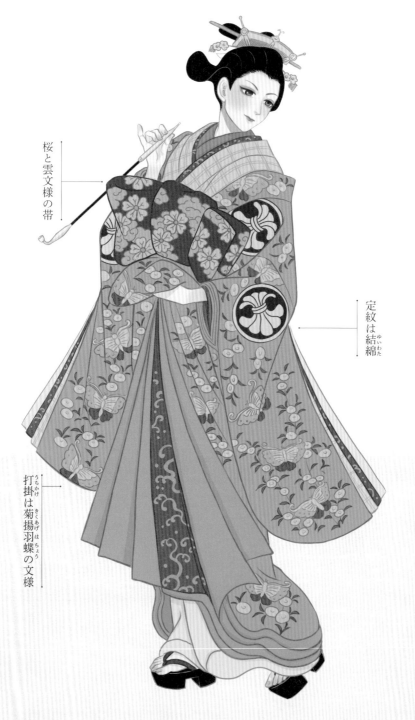

二代目瀬川菊之丞は、江戸出身者にして初の女方であり、カリスマ。閻魔様も惚れると謳われた美貌の持ち主。通称「王子路考」。（▼104、105頁）

桜と雲文様の帯

定紋は結綿

打掛は菊揚羽蝶の文様

# 役者

## 江戸時代前期～中期

江戸前期〜中期頃に活躍した初代 嵐 喜世三郎。

野郎帽子
（▼106頁）

八百屋お七の役を得意とし、衣裳の紋に「丸に封じ文」を使用したところから、後世のお七役の衣裳にはこの紋がつけられるようになった

舞台用なので
かなり長い刀

刀の鍔は
釘抜き繋ぎの形

長煙管と巾着タイプの煙草入れのデザイン。とてもモダンな小袖

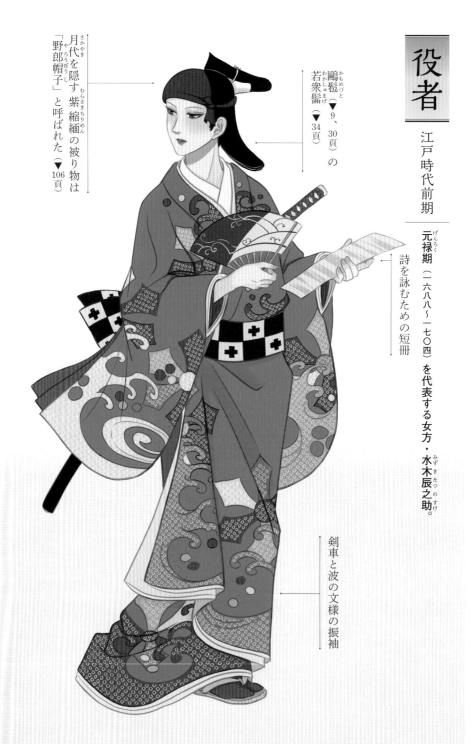

月代を隠す紫縮緬の被り物は「野郎帽子」と呼ばれた（▼106頁）

鷗髱（▼9、30頁）の若衆髷（▼34頁）

元禄期（一六八八～一七〇四）を代表する女方・水木辰之助。

詩を詠むための短冊

剣車と波の文様の振袖

江戸時代中期

南蛮貿易でもたらされた合羽は、前期は上級武士が権威の象徴として着用しました。中期になると装飾性が増して実用性よりも見栄えを優先させる傾向にあったようです。

鶴鴒髱（▼30頁）の若衆髷（▼34頁）

上衣は長合羽（▼98頁）

石畳模様のちに市松模様と呼ばれるように

定紋は丸に同の字

蛇の目傘（▼141頁）

佐野川市松は、寛保元年（一七四一）に京から江戸に下り人気を博します。市松模様を流行させたことでも有名。

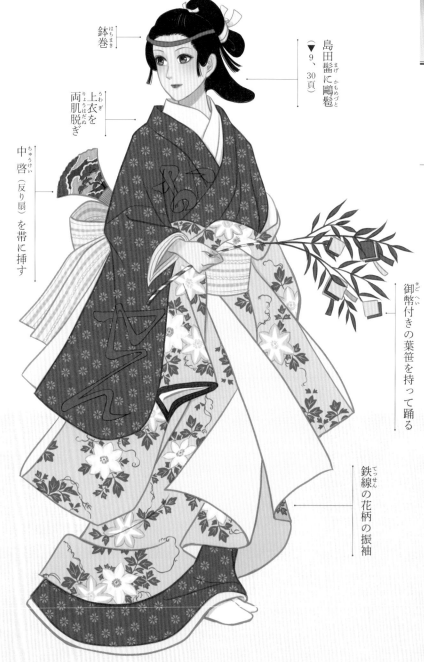

女形の役者。元文二年（一七三七）に中村座で初演された《おせん物狂》という演目に由来。

鉢巻

島田髱に鴎髱
▼（9、30頁）

上衣を両肌脱ぎ

中啓（反り扇）を帯に挿す

御幣付きの葉笹を持って踊る

鉄線の花柄の振袖

＊神へ捧げる短冊のようなもの。
　古くは麻などを使っていたが、紙に変化して一般化した

宮川長春『女舞図』より❖

# 役者

江戸時代後期

二代目小佐川常世は、四代目岩井半四郎、三代目瀬川菊之丞に次ぐ人気の名女方。写楽が描いた役者絵が有名です。

紫帽子（むらさきぼうし）
▼106頁

燈籠鬢（とうろうびん）
▼31頁

肩衣（かたぎぬ）＋袴
顔見世や襲名など、重要な行事での礼服

二代目小佐川常世の定紋が丸に三つ蔦の葉なので、三盛（みつもり）の蔦があしらわれている

袴

❖鳥居清長『小佐川常世と男衆（おさがわつねよとおとこしゅう）』より

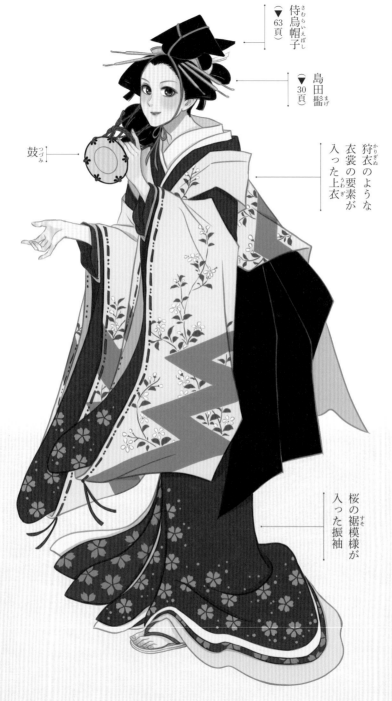

# 芸人

江戸時代後期

三河万歳という男二人組による門付芸人のコスプレ。白拍子のようで、異性装の魅力が溢れます。こちらは鼓を打ち演奏する係の才蔵。（三河万歳では他にもう一人、踊り担当の太夫がいます）

侍烏帽子
（▼63頁）

島田髷
（▼30頁）

鼓

狩衣のような衣裳の要素が入った上衣

桜の裾模様が入った振袖

歌川豊春『女万歳図』より❖　078

# 色子（いろこ）

## 江戸時代後期

色子とは、歌舞伎の少年役者のことで男色も売ります。江戸時代後期になると男色産業は下火になって、天保の改革を機にほぼ消滅してしまいます。

文化・文政期（一八〇四〜三〇）頃の色子。

この頃の若衆髷（わかしゅまげ）（▼34頁）は太め

扇子（せんす）

黒羽織（くろはおり）

菊の花（きくのはな）

縞（しま）の小袖（こそで）

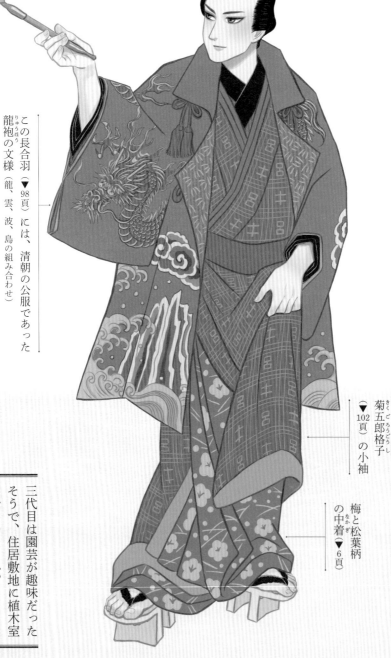

この長合羽（▼98頁）には、清朝の公服であった龍袍の文様（龍、雲、波、島の組み合わせ）があしらわれている

菊五郎格子（▼102頁）の小袖

梅と松葉柄の中着（▼6頁）

三代目は園芸が趣味だったそうで、住居敷地に植木室まであったとか。

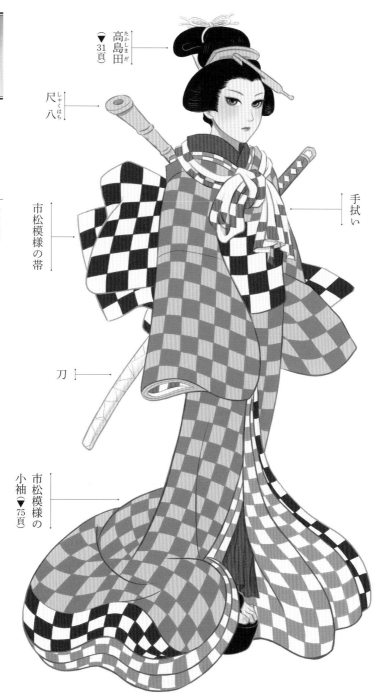

# 芸者

江戸時代後期

女伊達（男伊達のような行動を取る女、または女侠客のこと）の姿。吉原俄（吉原遊郭で行われた即興芝居）の際の衣裳です。

高島田（▼31頁）

尺八

市松模様の帯

手拭い

刀

市松模様の小袖（▼75頁）

❖歌川豊清『新吉原仁和歌 女作浪花湊 つるや のふ』より

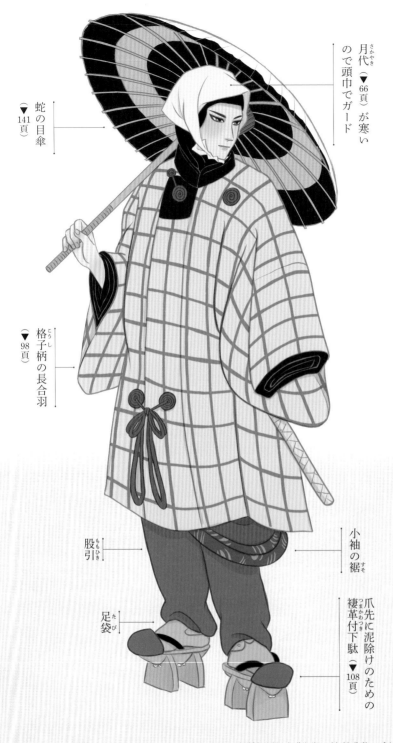

# 役者

## 江戸時代後期

三代目尾上菊五郎（おのえきくごろう）。雪の降る寒い日の、完全な防寒姿です。

月代（さかやき）（▼66頁）が寒いので頭巾でガード

蛇の目傘（▼141頁）

格子柄（こうし）の長合羽（▼98頁）

股引（ももひき）

足袋（たび）

小袖の裾（すそ）

爪先に泥除けのための褄革付（つまかわつき）下駄（▼108頁）

勝川春扇『江戸八景の内 隅田川の暮雪（かつかわしゅんせん えどはっけい うちすみだがわ ぼせつ）』より❖　082

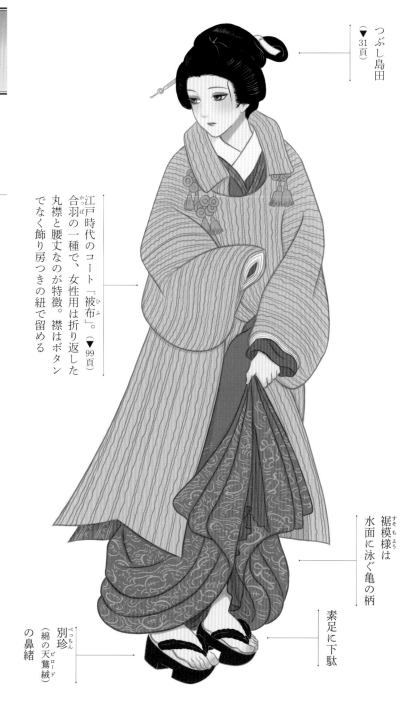

# 芸者

## 江戸時代後期

冬の日、暖かそうなコートに身を包んだ、人待ち顔の美女。

江戸時代のコート「被布」。（▼99頁）合羽の一種で、女性用は折り返した丸襟と腰丈なのが特徴。襟はボタンでなく飾り房つきの紐で留める

裾模様は水面に泳ぐ亀の柄

素足に下駄

別珍（ビロード）（綿の天鵞絨）の鼻緒

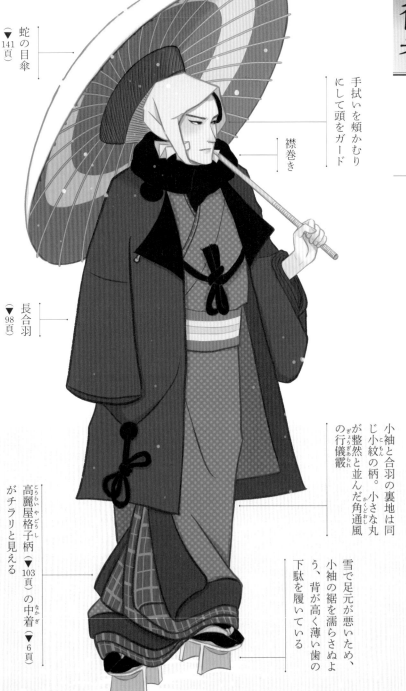

蛇の目傘
（▼141頁）

手拭いを頰かむりにして頭をガード

襟巻き

長合羽
（▼98頁）

小袖と合羽の裏地は同じ小紋の柄。小さな丸が整然と並んだ角通風（かくどおし）の行儀霰（ぎょうぎあられ）

雪で足元が悪いため、小袖の裾を濡らさぬよう、背が高く薄い歯の下駄を履いている

高麗屋格子柄（こうらいやごうし）（▼103頁）の中着（なかぎ）（▼6頁）がチラリと見える

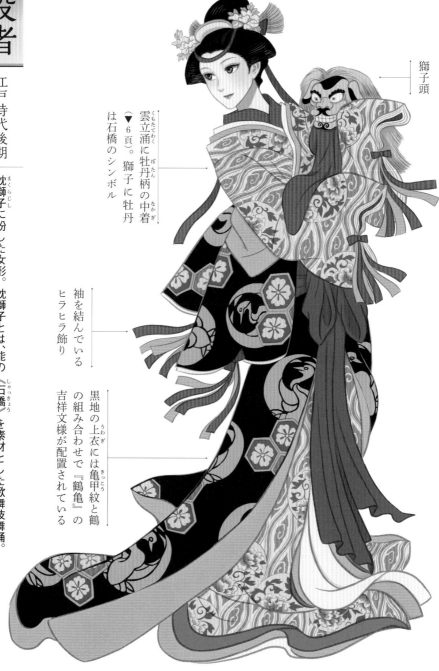

江戸時代後期

枕獅子に扮した女形。

枕獅子とは、能の《石橋》を素材とした歌舞伎舞踊。

獅子頭

雲立涌に牡丹柄の中着（▼6頁）。獅子に牡丹は石橋のシンボル

袖を結んでいるヒラヒラ飾り

黒地の上衣には亀甲紋と鶴の組み合わせで『鶴亀』の吉祥文様が配置されている

# 芸者

## 江戸時代後期

雪の日の防寒スタイル。素足なのは、芸者特有の意地の見せ所。

島田くずし
（▼31頁）

房飾り

被布（ひふ）
（▼99頁）の文様
は流水と八重桜

蛇の目傘
（▼141頁）

銀杏の葉や松葉
などの裾（すそ）模様

雪の日でも素足。
モコモコの鼻緒で
少しでも暖をとる

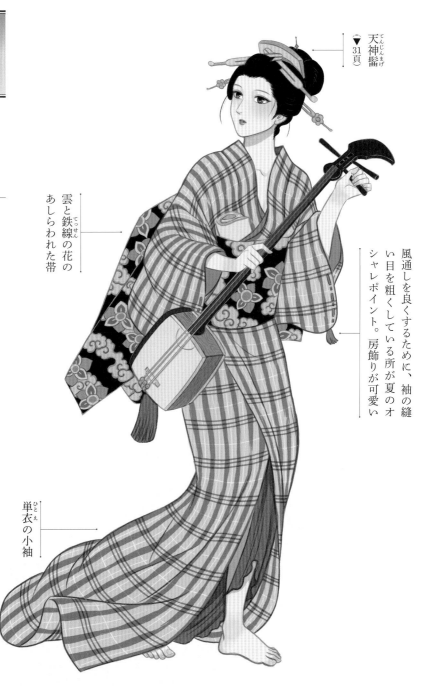

天神髷
（てんじんまげ）

# 芸者

江戸時代後期

夏真っ盛りのお座敷、三味線を手にする姿は粋です。

雲と鉄線（てっせん）の花の
あしらわれた帯

風通しを良くするために、袖の縫
い目を粗くしている所が夏のオ
シャレポイント。房飾りが可愛い

単衣（ひとえ）の小袖

　❖渓斎英泉（けいさいえいせん）『当世五番島 東都佃島（とうせい ご ばんじま とうとつくだじま）』より

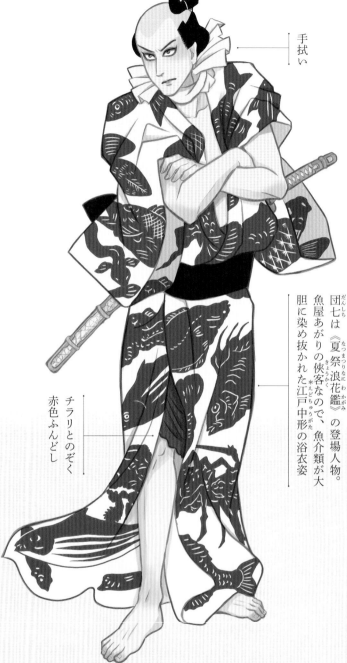

## 役者

江戸時代後期

五代目海老蔵（えびぞう）こと、七代目団十郎（だんじゅうろう）の舞台姿。（長男が八代目を襲名したため、海老蔵を襲名）

手拭い

団七（だんしち）は《夏祭浪花鑑（なつまつりなにわかがみ）》の登場人物。魚屋あがりの侠客（きょうかく）なので、魚介類が大胆に染め抜かれた江戸中形（えどちゅうがた）の浴衣姿

チラリとのぞく
赤色ふんどし

＊現代において中形（ちゅうがた）とは、長板を使った木綿の型染（かたぞ）めのこと（本来、中形は「小紋より大型の型染」という意味）。染料は天然藍（あい）。絵柄に合わせて型を作り、両面から糊（のり）を置き、藍で浸染（しんぜん）しなければならないので、とても手間がかかる代物

歌川国芳（うたがわくによし）『団七 市川海老蔵（だんしち いちかわえびぞう）』より❖　088

# 役者

江戸時代後期

文化・文政期のスーパースター「目千両」こと五代目岩井半四郎の私服。

女形は舞台を降りても女性の装いです。江戸っ子にとって役者はファッションリーダーでもあるので、私服も気が抜けません。

髷は三つ輪

紫帽子 ▼106頁

六つ丁子の替紋 ＊かえもん

羽織 ▼99頁

唐花入七宝に葉の文様

❖歌川国貞『木場雪』より

＊家紋（定紋）の代わりに用いた

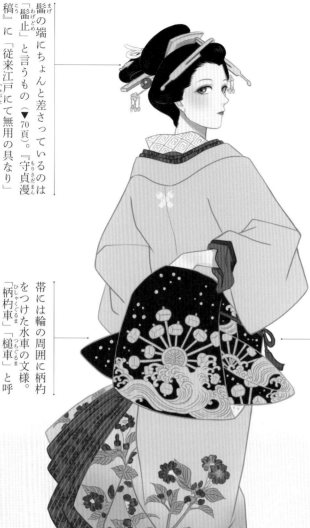

髻（まげ）の端にちょんと差さっているのは「髷止（わげどめ）」と言うもの（▼70頁）。『守貞漫稿（もりさだまんこう）』に「従来江戸にて無用の具なり」とあるように、上方だけで使われた

帯を支える組紐

帯には輪の周囲に柄杓（ひしゃくぐるま）をつけた水車の文様。「柄杓車（ひしゃくぐるま）」「槌車（つちぐるま）」と呼ばれることも

# 役者

## 江戸時代後期

文化・文政期から幕末にかけての大スター、七代目市川団十郎。

多才で様々な役をこなす万能型。「歌舞伎十八番」を銘打って選定したのはこの方。

手拭い

煙管（きせる）（▼38頁）

定紋の三升（みます）がついた提げ煙草入れ。根付（ねつけ）を持っている（▼38頁）

現代でもお馴染み「かまわぬ〈鎌○ぬ〉」文様（▼102頁）は、江戸っ子の心意気として江戸前期に町奴（伊達男）の衣裳として好まれたものでしたが、七代目が魚屋団七（さかなやだんしち）の浴衣に使用したところ、再び江戸の町で大流行します。

◆歌川豊国（うたがわとよくに）『曽我祭侠競 七代目市川団十郎の魚屋団七（そがまつりいきじくらべ しちだいめいちかわだんじゅうろう さかなやだんしち）』より

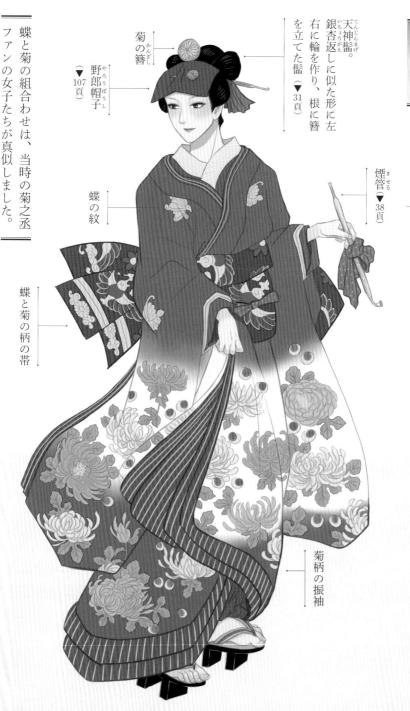

文化・文政期に人気を博した女形、五代目瀬川菊之丞。若くして立女形にまでなりましたが、残念ながら三十歳で早世。

天神髷。銀杏返しに似た形に左右に輪を作り、根に簪を立てた髷（▼31頁）

菊の簪

野郎帽子
（▼107頁）

蝶の紋

蝶と菊の柄の帯

煙管（▼38頁）

菊柄の振袖

蝶と菊の組合わせは、当時の菊之丞ファンの女子たちが真似しました。

手拭い

定紋は祇園守

麻の葉文様の帯

雪がちらつく
黒地の小袖

# 役者

## 江戸時代後期

文化・文政期の上方歌舞伎界を代表するトップスター、三代目中村歌右衛門。

文化五年（一八〇八）江戸に下り、中村座に出て大当たりし千両役者に。

敵役、立役、女方を勤める「兼ル」役者でした。

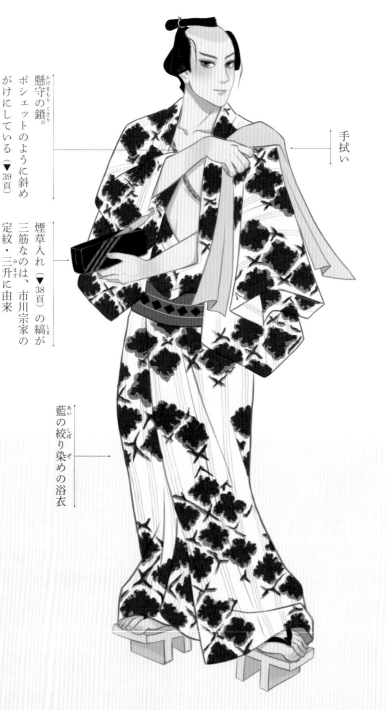

八代目市川団十郎は、その美貌と愛嬌で人気を集めた名優でしたが、人気絶頂のさなか三十二歳の若さで謎の自死を遂げるという壮絶な人生でした。

懸守の鎖。
ポシェットのように斜め
がけにしている（▼39頁）

手拭い

煙草入れ（▼38頁）の縞が
三筋なのは、市川宗家の
定紋・三升に由来

藍の絞り染めの浴衣

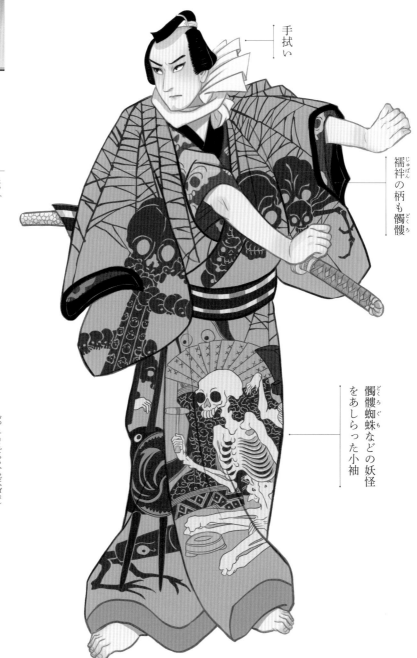

# 役者

江戸時代後期

弘化四年（一八四七）上演、五十三次物の狂言《尾上梅寿一代噺》の登場人物、五代目澤村宗十郎演じる白柄十右衛門。

手拭い

襦袢の柄も髑髏

髑髏蜘蛛などの妖怪をあしらった小袖

　◆歌川国芳『五代目沢村宗十郎の白柄十右衛門』より

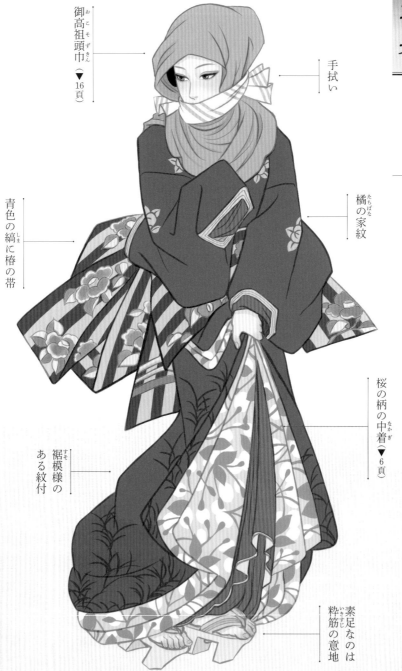

御高祖頭巾
（おこそずきん）
（▼16頁）

手拭い

橘の家紋
（たちばな）

青色の縞に椿の帯
（しま）

桜の柄の中着
（なかぎ）
（▼6頁）

裾模様のある紋付
（すそ）

素足なのは粋筋の意地
（いきすじ）

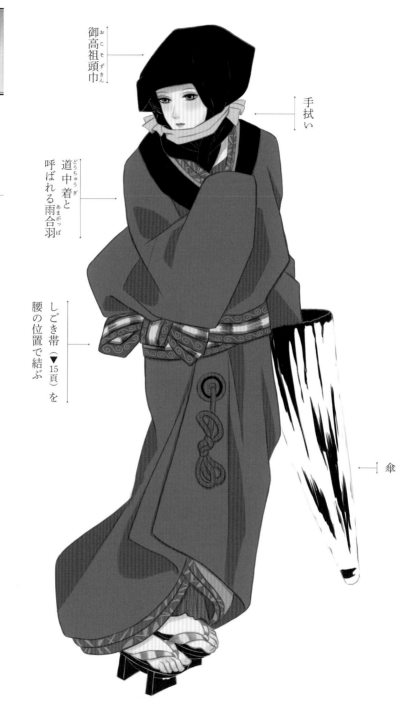

芸者

江戸時代後期

全身を覆うタイプのコート姿。御高祖頭巾（おこそずきん）の先を襟に入れ、首まで防寒しています。

御高祖頭巾（おこそずきん）

手拭い

道中着（どうちゅうぎ）と呼ばれる雨合羽（あまっぱ）

しごき帯（▼15頁）を腰の位置で結ぶ

傘

合羽は、室町時代後期～江戸時代に着用された雨具兼防寒着です。南蛮貿易を通して伝えられた「Cape（ケープ）」が語源。南蛮人の僧侶が着ていたことから、ケープ状の羽織ものを坊主合羽と呼ぶようになりました。

それがやがて改良され、着物に合うように袖が付けられ、お洒落と実用を兼ねた外衣として人々に愛されます。

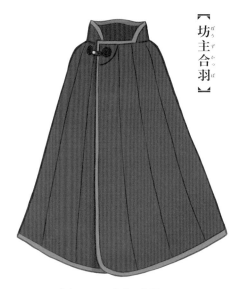

【 坊主合羽（ぼうずかっぱ） 】

袖なしのマント状の合羽

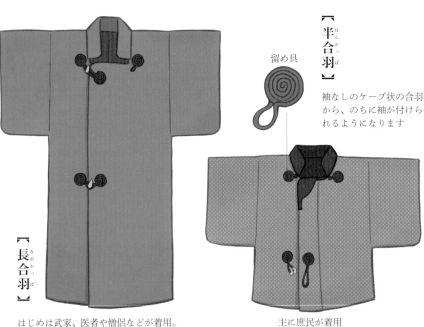

【 半合羽（はんかっぱ） 】

袖なしのケープ状の合羽から、のちに袖が付けられるようになります

留め具

主に庶民が着用

【 長合羽（ながかっぱ） 】

はじめは武家、医者や僧侶などが着用。江戸中期頃から装飾性が強まり、市井の男性や若衆、役者なども愛用するように。都市だけではなく農村へも波及し、後期頃には女性一般にも広がりました

## 【女物羽織】

## 女物の上衣（うわぎ）について

被布（ひふ）は、主に女性が着用した防寒着。四角い衿あき、丸襟、飾り結びの留め具がついているのが特徴です。ボタンではなく、飾り房つきの紐で留めます。女性のほか、江戸時代後期には俳人や茶人にも着用されました。

羽織は、おもに男性のものとして発達しましたが、元禄頃（一六八八～一七〇四）から女性も着用し始めます。禁令が出されたものの、宝暦の頃（一七五一～一七六四）に深川の芸者衆が羽織を愛用し、大人気に。寛政の改革の時に一度衰退しましたが、幕末には武家の婦人たちも着用し、一般化していきます。

❖二代歌川広重、歌川国貞
『江戸自慢三十六興 目黒不動餅花』より

丸襟

飾り結び

## 【女物被布】

身丈の長さは、裾までを覆う対丈、腰下の二種類。女児用の被布もあり、その場合は肩上げがしてあります

## 【 文庫くずし 】

小万結びと同じく、現代の
文庫結びに近い

## 【 小万結び 】

歌舞伎の登場人物「奴の小
万」に由来。現代の文庫結
び（浴衣の帯結びの定番）に
近い

## 【 名護屋帯 】

安土桃山時代〜江戸時代初
期。絹の組紐を蝶々結びに
したもの

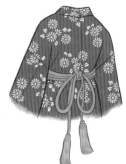

初期〜中期は、男女とも細帯で結び方も少ないです。時代が下り、帯が太く長くなってからは帯結びのバリエーションが豊かになります。歌舞伎役者にちなんだ結び方も多数。

## 【 水木結び 】

元禄頃、女形の水木辰之助
が始めたとされる。吉弥結
びの進化版

## 【 吉弥結び 】

元禄頃、上方の女形、上村
吉弥が結んで大流行

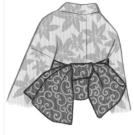

## 【 カルタ結び 】

江戸時代前期。結び目が、
カルタが三枚並んで見える
ことに由来

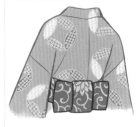

## 【 路孝結び 】

名女形、二代目瀬川菊之丞
が舞台で結んでから大流行

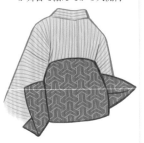

## 【 平十郎結び 】

上方の役者、三代目村山平
十郎の創始といわれる

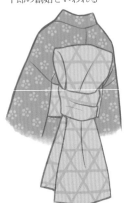

## 【 さげ下結び 】

帯のたれを長めに下げる結
び方

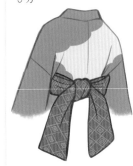

## 【 小龍結び 】
角出し型の帯結び

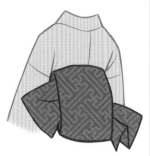

## 【 ちどり結び 】
角出し型の帯結び

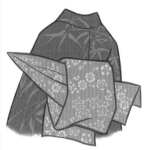

## 【 文庫結び 】
現代の文庫とは形が異なる

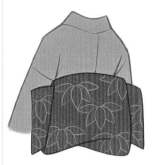

## 【 おいそ結び 】
角出し型の帯結び

## 【 矢の字結び 】
名女形、二代目瀬川菊之丞の創始といわれ、上級奥女中にまで広がった

## 【 よしお結び 】
路考結びと同じく角出し型の帯結び

## 【 しんこ結び 】
角出し型の帯結び

## 【 一つ結び 】
江戸ではだらり結びとも呼ばれる

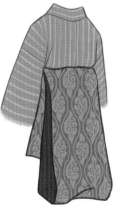

## 【 竪結び 】
竪一文字に結ぶ。若い娘の帯結び

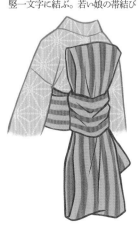

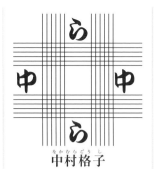

## 菊五郎格子

三代目尾上菊五郎が創始。四本と五本の縞の格子の目に「キ」と「呂」の字を交互に入れた模様。「キ九五呂＝菊五郎」

## 中村格子

中村勘三郎ゆかりの文様。六本筋の縦横格子の中に「中」の字と「ら」の字を配して、「中六ら＝中村」

## 市村格子

十二代目市村羽左衛門が創始した。横一筋、縦六筋の格子と「ら」の字で「一六ら＝市村」

## 斧琴菊

三代目尾上菊五郎が創始した。「よきことを聞く」という判じ物がモチーフ。琴柱は、琴のアイコン

## かまわぬ

「鎌」「○」「ぬ」の三文字で「構わぬ」と読ませる判じ物がモチーフ。七代目市川団十郎が流行させた

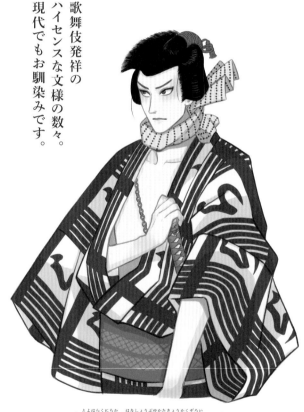

歌舞伎発祥のハイセンスな文様の数々。現代でもお馴染みです。

❖豊原国周『花菖蒲浴衣侠客揃』より
十三代目市村羽左衛門（五代目尾上菊五郎）

102

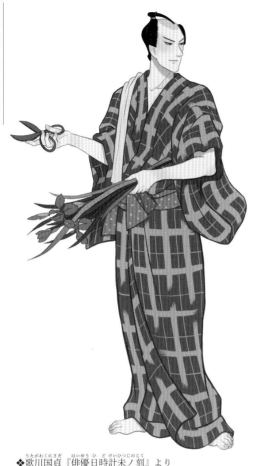

❖歌川国貞『俳優日時計未ノ刻』より

文化・文政期から天保の頃まで活躍した役者、五代目松本幸四郎。高麗屋格子柄の浴衣を着て、庭から切ってきた菖蒲を手にしています。

## 高麗屋格子

四代目松本幸四郎ゆかりの格子柄。太目の格子の中に細めの縞が縦横に入っている。《鈴ヶ森》という演目の幡随院長兵衛の衣裳で採用したことから評判に

## 仲蔵縞

人の字形を三列に並べた縦縞と、太い縦縞。初代中村仲蔵が天明年間に毛剃久右衛門の衣裳に採用したことから流行

## 三つ大縞

三代目坂東三津五郎の定紋が「三つ大」に因む。三筋の間に「大」の字繋ぎを配した縞模様

## 六弥太格子

嘉永年間に八代目団十郎が、岡部六弥太に扮した時に衣裳に用いて流行。三升繋ぎ文のこと

## 観世水

渦巻く水をデザインした流水文様。能楽の観世家の紋を、四代目沢村宗十郎が源之助時代に流行させた

江戸ファッションの革命児

## 【二代目 瀬川菊之丞】

寛保元年（一七四一）〜安永二年（一七七三）

屋号‥濱村屋（はまむらや）

通称「王子路考」（おうじろこう）

定紋「結綿」（ゆいわた）

五歳のとき、初代瀬川菊之丞の養子となり芸の道へ。初の江戸生まれの女形（当時の役者は上方出身者がほとんど）。武州、王子出身ということから、王子路考と呼ばれます。彼は、明和（一七六四〜一七七二）頃のお洒落な女子にとって欠かせない存在。女性のファッションにもたらした影響は凄まじく、なんとブームはその後七十年間も続きました。彼にちなんだ名がついたものは路考茶、路考結び、路考櫛など。定紋の結綿も娘たちの間で流行したほどです。さらに、彼は男性でありながら「明和三美人」のうち笠森お仙と柳屋のお藤と並んで錦絵に描かれていたりも。江戸中の誰もが認める人気と美貌であったことがわかります。

＊「路考」は俳号（はいごう）

## 【 路考髷、路考鬢の想像図 】

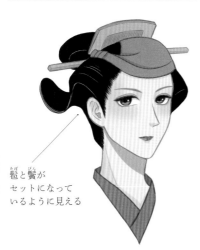
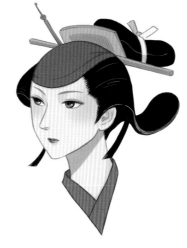

髱と鬢が
セットになって
いるように見える

❖勝川 春章、一筆斎文調 『絵本舞台扇』より

## 【 路考櫛 】 ※想像図

俳号「路考」にちなんで流行した
櫛。由来などの詳細は不明

## 【 路考結び 】

舞台上で結んだ形が評判になり流
行した帯結び

## 【 路考茶 】

明和三年、《八百屋お七恋江戸
染》で用いた衣裳の色から、俳号
「路考」にちなんでつけられた

## 【 路考娘 】

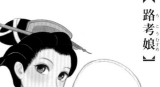
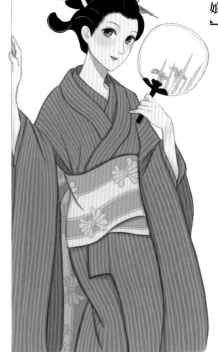

当時、菊之丞のように美しい女子のこと
を、称讚を込めて「路考娘」と呼んだ

105

若衆風俗がもたらす風紀の乱れを懸念した幕府は、承応元年（一六五二）に若衆歌舞伎を禁止します。前髪をなくさなければならず、月代をあらわにするのを嫌がった役者たちは、置き手拭いで額を隠す「野郎帽子」を発明しました。前髪にも勝るとも劣らない美意識は、人々を魅了します。

## 【 江戸時代中期頃 】

18世紀後半頃。布が小さくなる

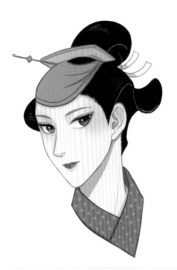

## 【 江戸時代前期頃 】

18世紀前半頃。水木（みずき）帽子とも呼ばれる

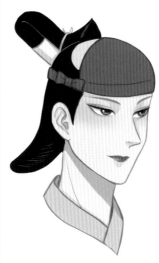

## 【 江戸時代後期頃 】

19世紀前半頃から。家紋のついた針を前髪（まえがみ）に挿して留める。現代でも女形（おんながた）のかつらで見ることがある

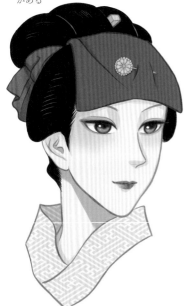

## 【 江戸時代後期頃 】

18世紀末期頃。小さめの布で眉間（みけん）のあたりを覆う

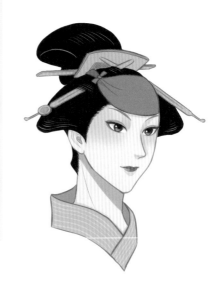

野郎帽子の色は、紫、浅葱（あさぎ）、鬱金（うこん）色など色鮮やかなものが多い。特に、野郎帽子＝紫帽子と連想するほど、紫のイメージが強い

### 【 野郎帽子 】

17世紀半ばに若衆歌舞伎が禁止された時、剃った前髪を隠すために考案された

### 【 袖頭巾 】

筒状の布に穴が開いていて袖口に似ていることに由来。通人などがよく被っている

### 【 宗十郎頭巾 】

歌舞伎役者の初代沢村宗十郎が創始した。筒の長い角頭巾に錣（首筋をおおう部分）がついている

### 【 鼻かけ 】

《切られ与三郎*》のコスチュームとして有名

### 【 てっか 】

鉄火気質（任侠）の人が好んでいたことに由来

### 【 吉原かぶり 】

二つ折りにした手拭いの両端を髷の後ろで結ぶ。遊里の芸人など

### 【 米屋かぶり 】

米屋が埃よけのために被ったことに由来

### 【 頬かむり 】

防暑、防寒、埃よけなど

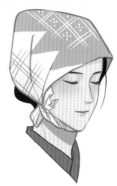

### 【 頬かむり 】

頭に手拭いを被って顎下で結ぶ

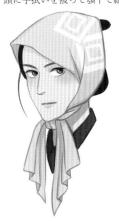

＊歌舞伎の演目

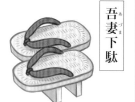

吾妻下駄（あづまげた）

吾妻という遊女に由来

歯の間が長い

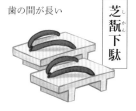

芝翫下駄（しかんげた）

三代目歌右衛門に由来

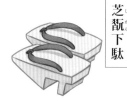

芝翫下駄（しかんげた）

初代中村歌右衛門に由来

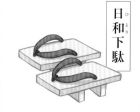

日和下駄（ひよりげた）

晴天用で歯が低い

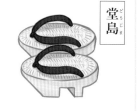

堂島（どうじま）

大坂・堂島の商人に由来

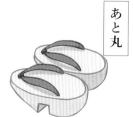

あと丸

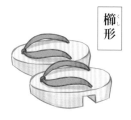

櫛形（くしがた）

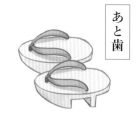

あと歯

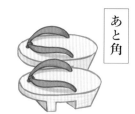

あと角

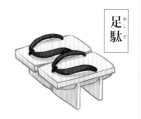

足駄（あしだ）

男性用、雨雪用の高下駄

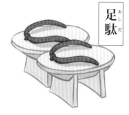

足駄（あしだ）

女性用、雨雪用の高下駄

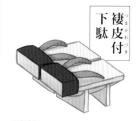

褄皮付下駄（つまかわつきげた）

雨雪用

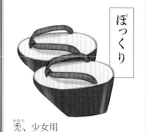

ぽっくり

禿、少女用

吉原遊女用

漆塗りの高下駄

半四郎下駄（はんしろうげた）

五代目岩井半四郎に由来

第四章

花街の人々

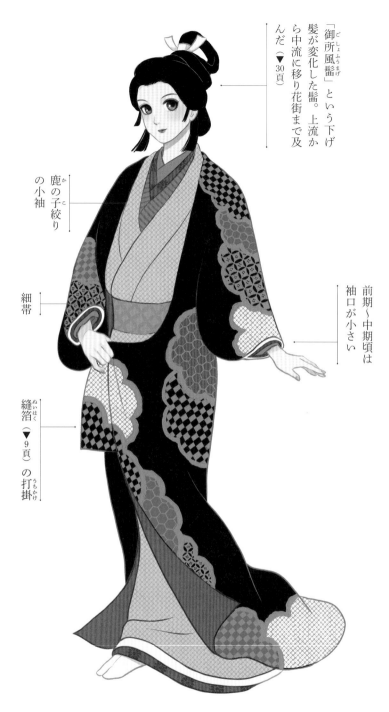

「御所風髷」という下げ
髪が変化した髷。上流か
ら中流に移り花街まで及
んだ（▼30頁）

鹿の子絞り
の小袖

細帯

縫箔（▼9頁）の打掛

前期〜中期頃は
袖口が小さい

江戸時代前期

寛文期（一六六一～一六七三）頃の上方の遊女。

根結いの垂髪
（▼30頁）

髱に膨らみを帯びたものは元禄頃まで結われた

鹿の子絞りで模様を作る技法が多用されている

大胆で豪快な花模様は寛文小袖の特徴

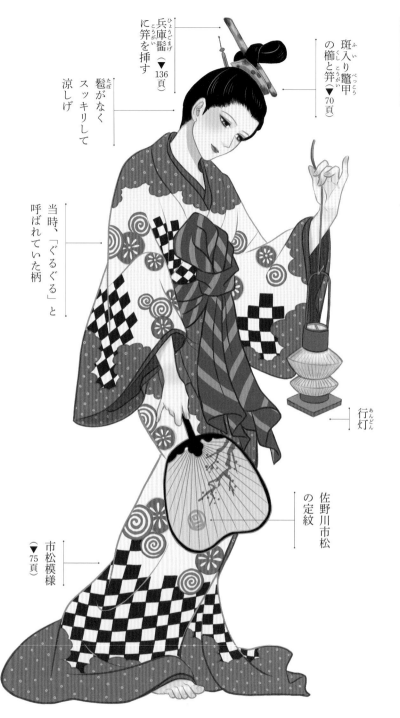

佐野川市松ファンの遊女。歌舞伎が与えた影響の大きさがうかがえます。

斑入り鼈甲の櫛と笄（▼70頁）

兵庫髷（▼136頁）に笄を挿す

髱がなくスッキリして涼しげ

当時、「ぐるぐる」と呼ばれていた柄

行灯

佐野川市松の定紋

市松模様（▼75頁）

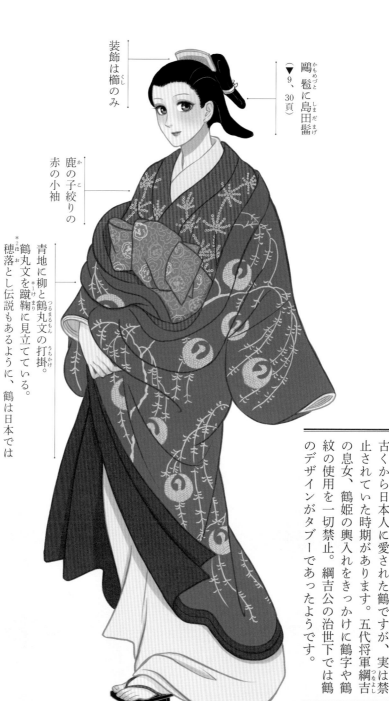

遊女

江戸時代中期

品のある上方の遊女。

装飾は櫛のみ

鹿の子絞りの赤の小袖

鴎髱に島田髷
（▼9、30頁）

青地に柳と鶴丸文の打掛。鶴丸文を蹴鞠に見立てている。穂落とし伝説もあるように、鶴は日本では神鳥であり吉祥文様の代表

古くから日本人に愛された鶴ですが、実は禁止されていた時期があります。五代将軍綱吉の息女、鶴姫の輿入れをきっかけに鶴字や鶴紋の使用を一切禁止。綱吉公の治世下では鶴のデザインがタブーであったようです。

*1 柳と蹴鞠はセットの文様だった
*2 鶴は田んぼで落穂をついばむので、穀物にまつわるめでたい鳥だった

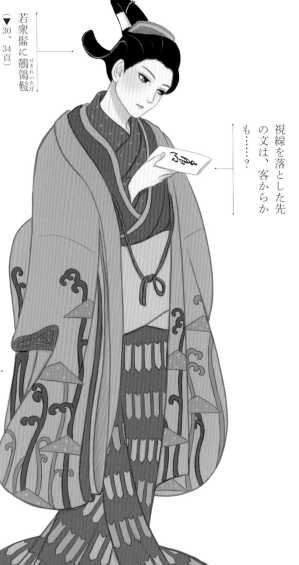

江戸時代中期

明和期頃の若衆。職は色子（役者・男娼）。

若衆髷に鶺鴒髱
（▼30、34頁）

視線を落とした先
の文は、客からか
も……？

羽織は蕨の柄
（わらび）

矢羽の模様の振袖
（やばね）

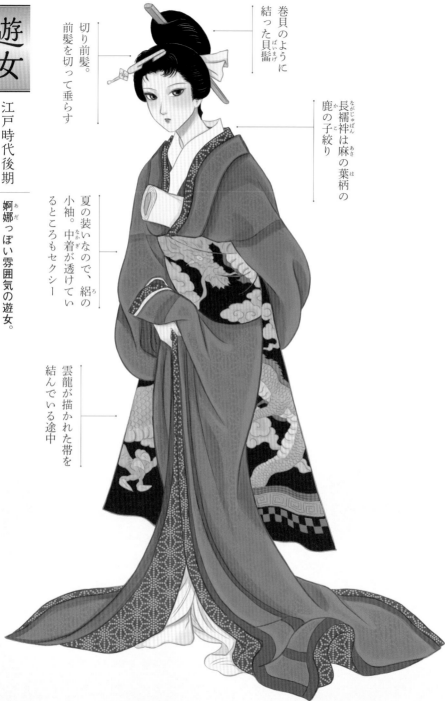

巻貝のように
結った貝髷

切り前髪。
前髪を切って垂らす

長襦袢は麻の葉柄の
鹿の子絞り

夏の装いなので、絽の
小袖。中着が透けてい
るところもセクシー

雲龍が描かれた帯を
結んでいる途中

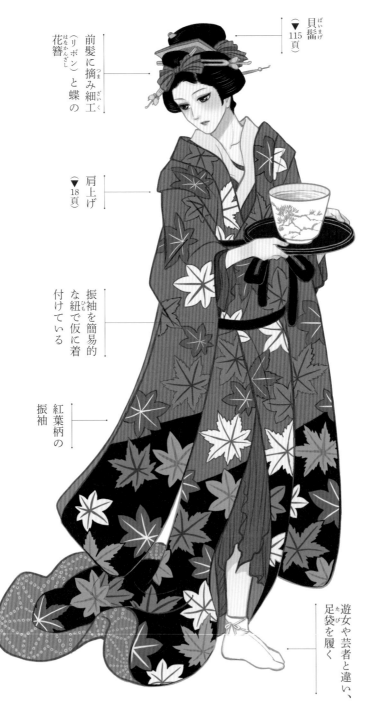

前髪に摘み細工
（リボン）と蝶の
花簪

▼
貝髷
115頁

▼
肩上げ
18頁

振袖を簡易的
な紐で仮に着
付けている

紅葉柄の
振袖

遊女や芸者と違い、
足袋を履く

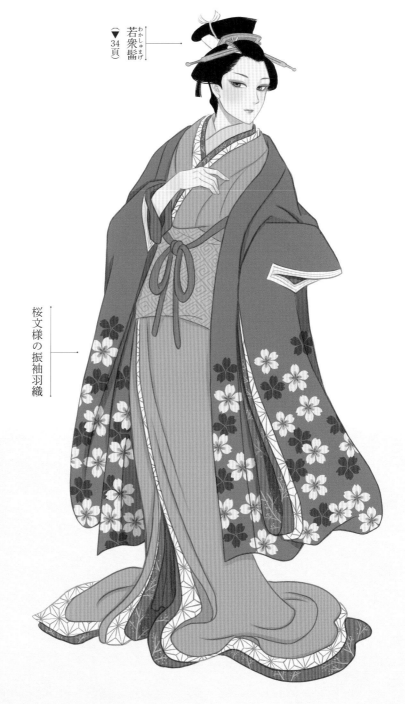

# 陰間（かげま）

## 江戸時代後期

寛政期頃の芳町の陰間。
陰間とは男娼の通称で、元々は年少の歌舞伎役者の売色がルーツ。
この頃になると陰間産業は下火になっていきます。

若衆髷（わかしゅまげ）
（▼34頁）

桜文様の振袖羽織

117　❖無款『江戸風俗図巻』（むかん『えどふうぞくずかん』）より

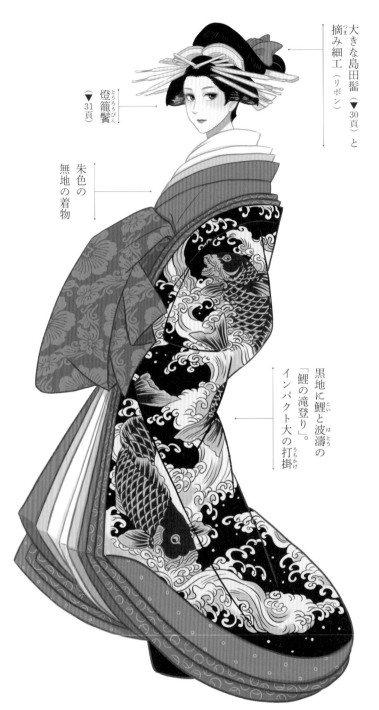

大きな島田髷（▼30頁）と
摘み細工（リボン）

燈籠鬢
▼31頁

朱色の
無地の着物

黒地に鯉と波濤の
「鯉の滝登り」。
インパクト大の打掛

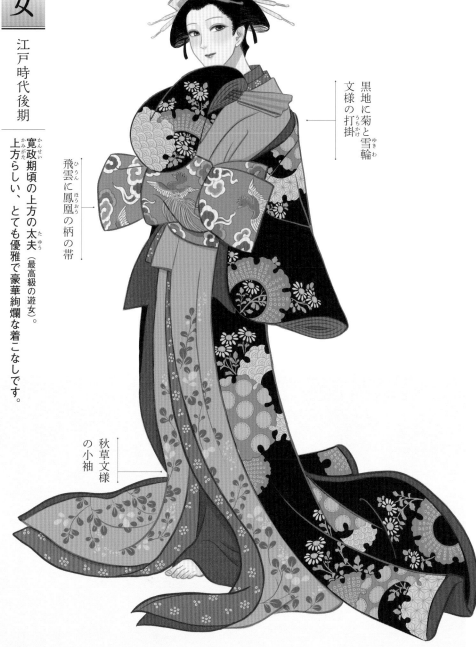

寛政期頃の上方の太夫（最高級の遊女）。
上方らしい、とても優雅で豪華絢爛な着こなしです。

黒地に菊と雪輪
文様の打掛

飛雲に鳳凰の柄の帯

秋草文様
の小袖

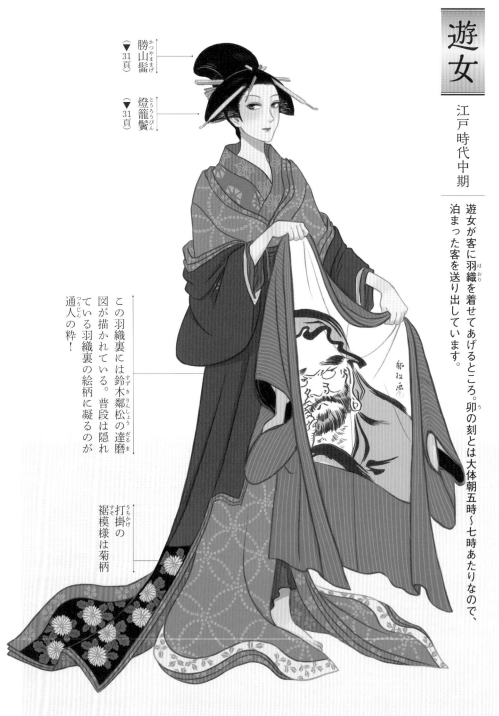

勝山髷
（かつやままげ）
▼31頁

燈籠鬢
（とうろうびん）
▼31頁

遊女が客に羽織を着せてあげるところ。卯の刻とは大体朝五時〜七時あたりなので、泊まった客を送り出しています。

この羽織裏には鈴木鄰松の達磨図が描かれている。普段は隠れている羽織裏の絵柄に凝るのが通人の粋！

打掛の裾模様は菊柄

喜多川歌麿『青楼十二時 卯の刻』より❖　120

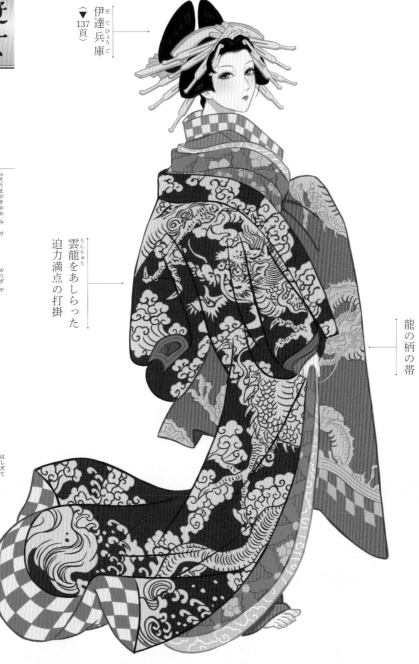

遊女

江戸時代後期

総籬 大見世である扇屋の中でもトップクラスの遊女、梯立。

▼ 137頁

伊達兵庫

雲龍をあしらった迫力満点の打掛

龍の柄の帯

◆菊川英山『青楼六玉川のうち 山しろ 扇屋内 梯立』より

＊江戸の新吉原で、最も格式の高い遊郭（遊女屋）

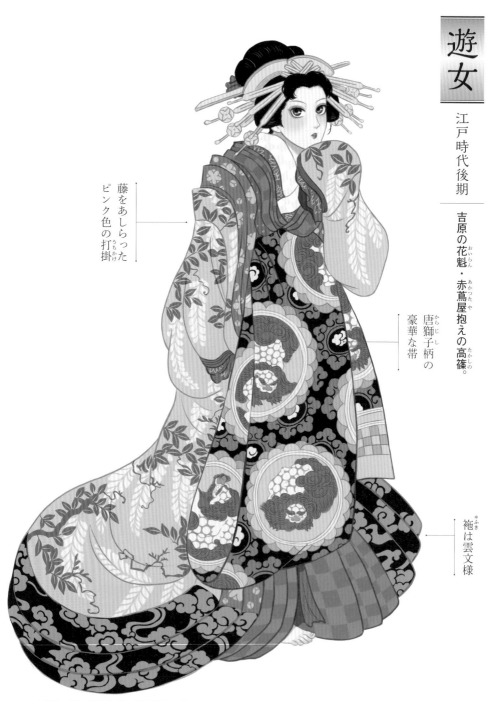

吉原の花魁・赤蔦屋抱えの高篠。

藤をあしらった
ピンク色の打掛

唐獅子柄の
豪華な帯

*袖は雲文様

*着物の裾の裏地を表に折り返し、表か
　ら少し見えるように仕立て、中に綿を
　入れて厚みを出した部分

夜鷹（よたか）

江戸時代後期

彼女たちは社会的には底辺の存在でしたが、浮世絵にはたくさん描かれています。夜鷹のねぐらは本所吉田町あたりで、夜は浅草や両国橋、永代橋界隈に出没。暗闇に目を光らせて獲物を狙うことから「夜鷹」と名がつきました。

白手拭いを吹き流し

夜鷹の装いは黒が定番

無地の帯

ボロボロの傘

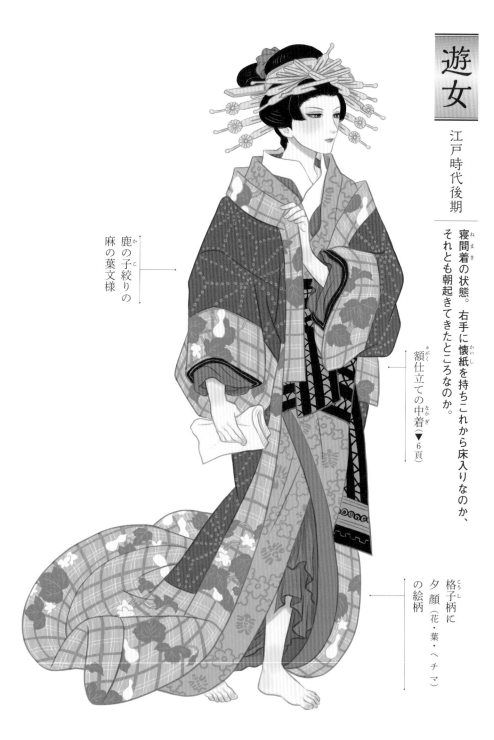

鹿の子絞りの
麻の葉文様

額仕立ての中着
（▼6頁）

寝間着の状態。右手に懐紙を持ちこれから床入りなのか、それとも朝起きてきたところなのか。

格子柄に
夕顔（花・葉・ヘチマ）
の絵柄

＊襟・袖口・裾を胴部分と別布で仕立てた小袖

渓斎英泉『おゐらんだかがみ日本堤景』より❖　124

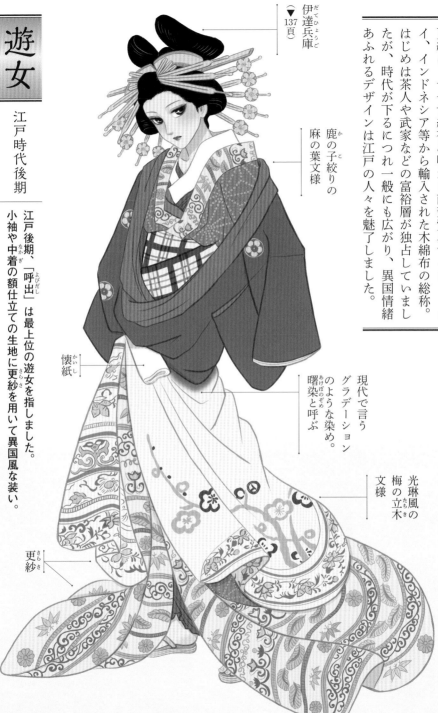

# 遊女

江戸時代後期

江戸後期、「呼出（よびだし）」は最上位の遊女を指しました。
小袖や中着の額仕立ての生地に更紗（さらさ）を用いて異国風な装い。

▼
伊達兵庫（だてひょうご）
137頁

鹿（か）の子絞りの
麻の葉文様

懐紙（かいし）

更紗（さらさ）

現代で言う
グラデーション
のような染め。
曙染（あけぼのぞめ）と呼ぶ

光琳風の
梅の立木（たちき）
文様

更紗は、十七世紀初め頃から南蛮貿易でインド、タイ、インドネシア等から輸入された木綿布の総称。はじめは茶人や武家などの富裕層が独占していましたが、時代が下るにつれ一般にも広がり、異国情緒あふれるデザインは江戸の人々を魅了しました。

❖歌川国貞（うたがわくにさだ）『浮世名異女図会 東都新吉原呼出シ（うきよめいしょずえ とうとしんよしわらよびだし）』より

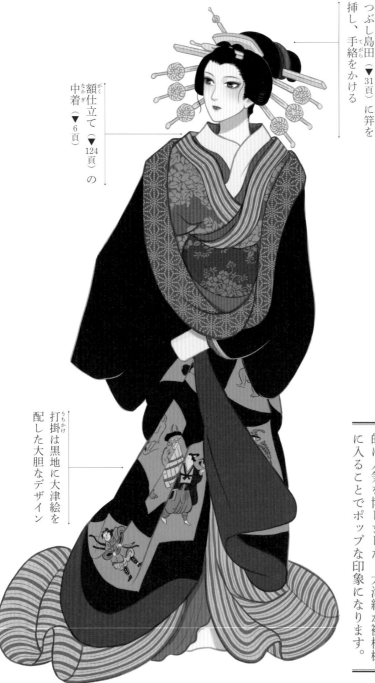

現代で言うキャラクターもの
ファッションに身を包む花魁。

つぶし島田（▼31頁）に笄を
挿し、手絡をかける

額仕立て（▼124頁）の
中着（▼6頁）

打掛は黒地に大津絵を
配した大胆なデザイン

大津絵とは元禄頃から知られるように
なった、近江（滋賀県）で名産品として売
られていた土産用の素朴な絵画で、全国
的に人気を博しました。大津絵が裾模様
に入ることでポップな印象になります。

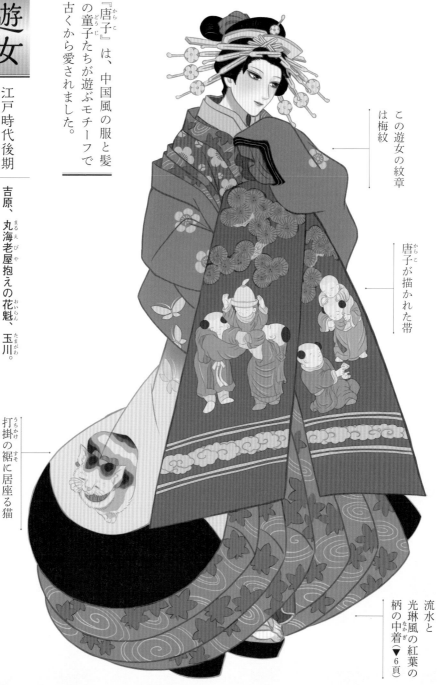

『唐子』は、中国風の服と髪の童子たちが遊ぶモチーフで古くから愛されました。

この遊女の紋章は梅紋

唐子が描かれた帯

打掛の裾に居座る猫

流水と光琳風の紅葉の柄の中着（▼6頁）

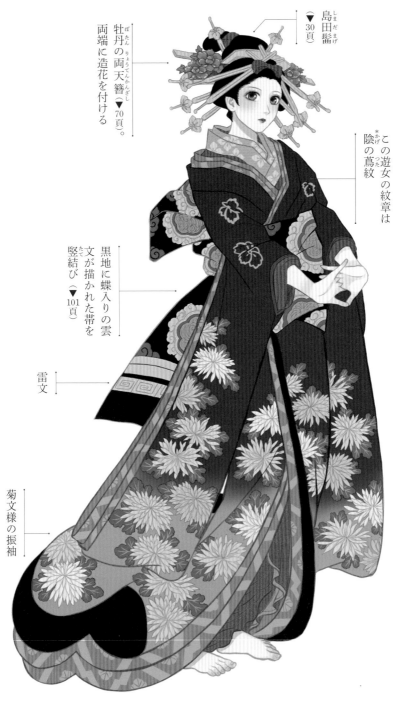

引込新造（ひっこみしんぞう）

江戸時代中期

吉原の引込新造おたか。引込新造は、デビュー（水揚げ）まで客の前には出さず、芸事を習わせたりと、徹底した教育が施されます。初めから最高位の遊女となることを約束された大型新人。禿の頃から見込みのある子だけがなれる肩書きです。

島田髷（しまだまげ）
（▼30頁）

牡丹の両天簪（ぼたんりょうてんかんざし）（▼70頁）。両端に造花を付ける

この遊女の紋章は陰（かげ）の蔦紋（つったもん）

黒地に蝶入りの雲文が描かれた帯を竪結び（たてむすび）（▼101頁）

雷文

菊文様の振袖

*輪郭を白で描いた紋を「陰（かげ）」と呼ぶ

渓斎英泉『丸海老屋内（まるえびやだい）おたか 諸国冨士尽（しょこくふじづくし）都之冨士（みやこのふじ）』より❖　128

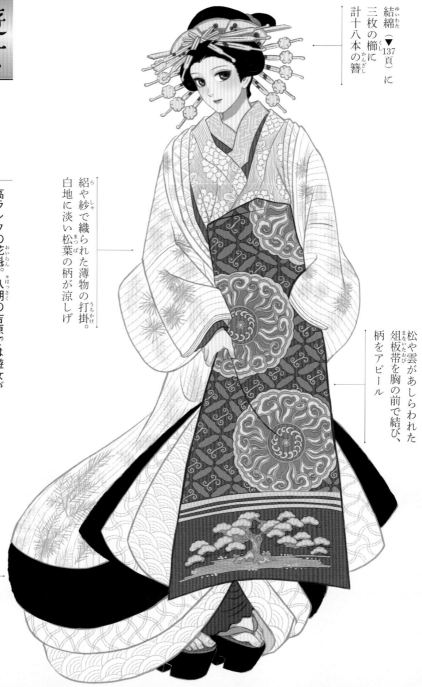

# 遊女

江戸時代後期

高ランクの花魁。八朔の吉原では遊女が
白無垢を着ることを慣習としました。

結綿（▼137頁）に
三枚の櫛に
計十八本の簪

絽や紗で織られた薄物の打掛。
白地に淡い松葉の柄が涼しげ

松や雲があしらわれた
俎板帯を胸の前で結び、
柄をアピール

袘（▼122頁）は黒天鵞絨

❖歌川国貞『江戸新吉原 八朔 白無垢の図』より

＊八月一日。徳川家康の江戸城入城記念日で、
江戸の人にとっては正月の次に重要な日です。

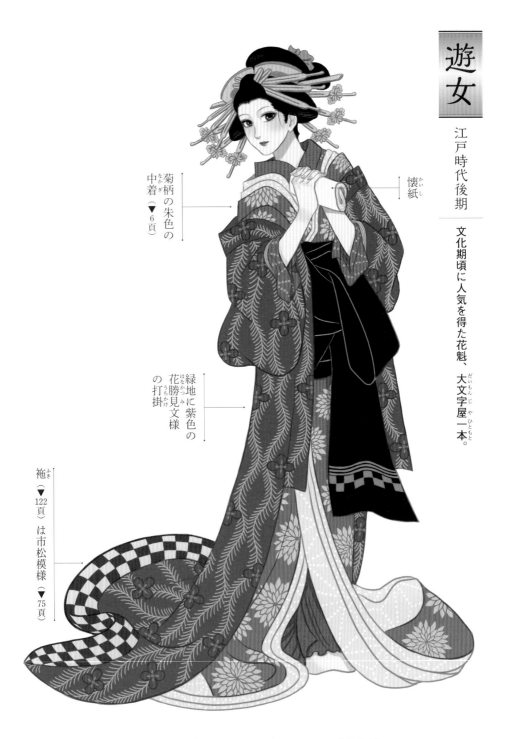

文化期頃に人気を得た花魁、大文字屋一本。

懐紙

菊柄の朱色の中着（▼6頁）

緑地に紫色の花勝見文様の打掛

袿（▼122頁）は市松模様（▼75頁）

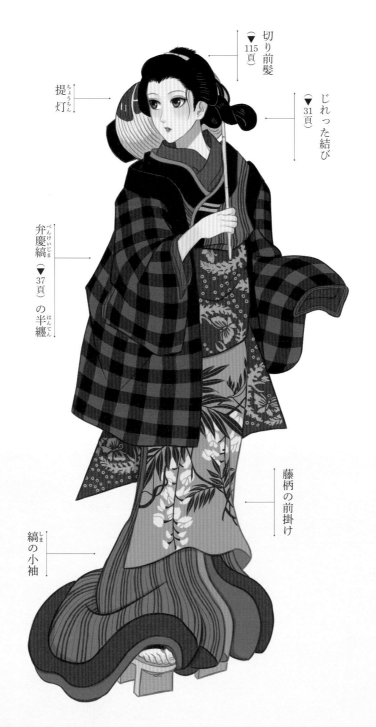

江戸時代後期

粋筋な雰囲気のお姉さん。前掛けをしているので茶屋の女中さんでしょうか。

＊いきすじ

切り前髪
（▼115頁）

じれった結び
（▼31頁）

提灯
ちょうちん

弁慶縞
（べんけいじま）
（▼37頁）の半纏
（はんてん）

藤柄の前掛け

縞の小袖
（しま）

131　◆歌川国芳『春の夜げしき』より
（うたがわくによし）（はるのよる）

＊粋筋とは、芸者や遊女に関わりのある人のこと

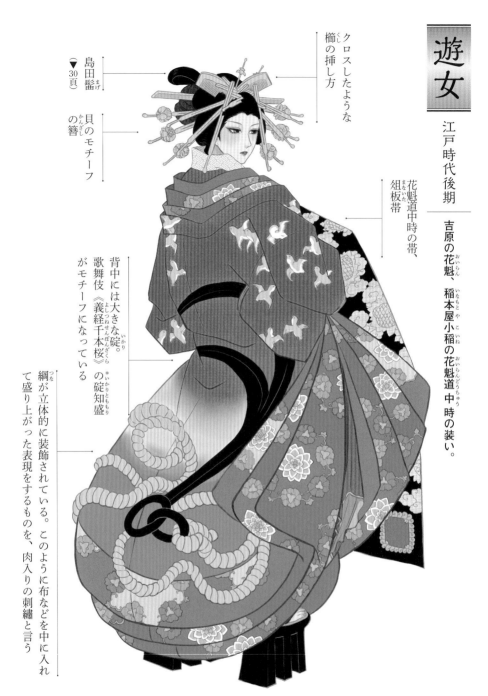

# 遊女

江戸時代後期　吉原の花魁、稲本屋小稲の花魁道中時の装い。

クロスしたような
櫛の挿し方

島田髷
（▼30頁）

貝のモチーフ
の簪

花魁道中時の帯、
俎板帯

背中には大きな碇。
歌舞伎《義経千本桜》
の碇知盛
がモチーフになっている

綱が立体的に装飾されている。このように布などを中に入れて盛り上がった表現をするものを、肉入りの刺繍と言う

＊義経に復讐しようとした平家
の残党、平知盛が敗れた際、
碇綱を体に巻き付け、海に沈
んでいった

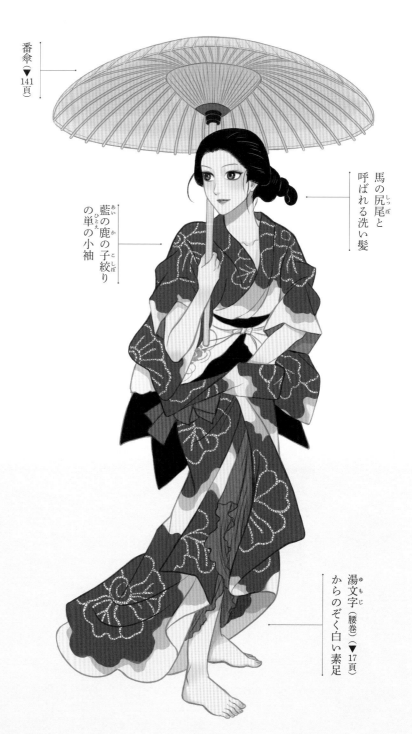

粋筋（いきすじ）

江戸時代中期

夕立の雨の中、番傘をさす姐さん。洗い髪と藍染の着物が粋です。

馬の尻尾（しっぽ）と呼ばれる洗い髪

藍（あい）の鹿（か）の子（こ）絞（しぼ）りの単（ひとえ）の小袖

湯文字（ゆもじ）（腰巻）（▼17頁）からのぞく白い素足

133　❖歌川国芳（うたがわくによし）『暑中の夕立（しょちゅうのゆうだち）』より

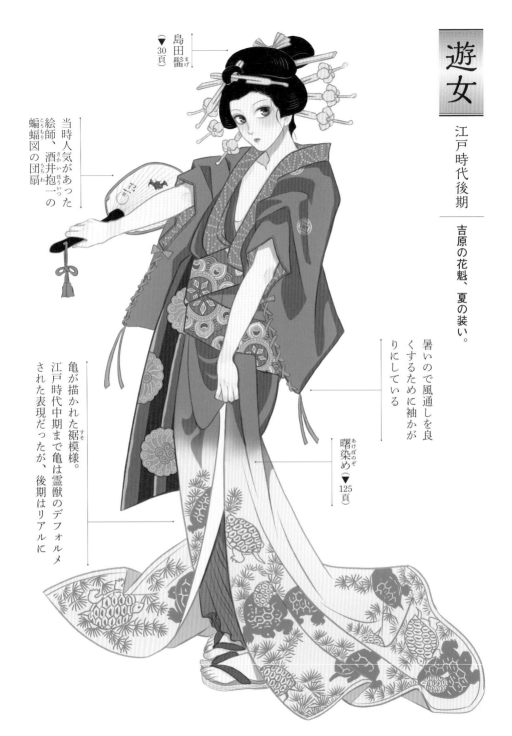

島田髷（まげ）
（▼30頁）

当時人気があった絵師、酒井抱一（さかいほういつ）の蝙蝠図（こうもり）の団扇（うちわ）

暑いので風通しを良くするために袖がかりにしている

曙染め（あけぼのぞめ）
（▼125頁）

亀が描かれた裾模様（すそ）。江戸時代中期まで亀は霊獣のデフォルメされた表現だったが、後期はリアルに

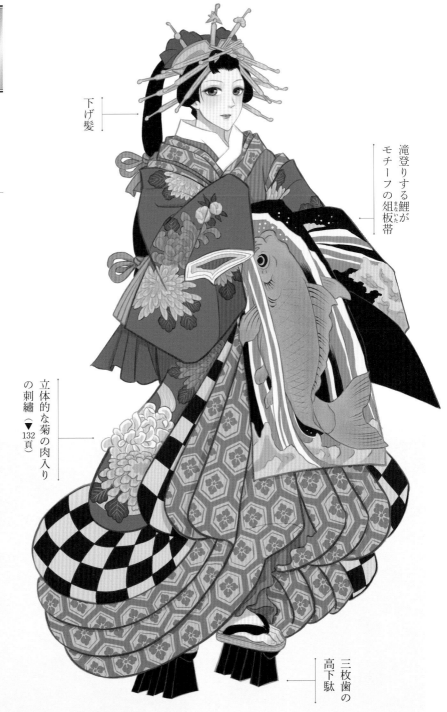

江戸時代後期

岡本楼抱えの花魁、重岡の道中の装い。

下げ髪

滝登りする鯉がモチーフの組板帯

立体的な菊の肉入りの刺繍（▼132頁）

三枚歯の高下駄

135　❖『新吉原 京 町一丁目 岡本楼内重岡』より

## 【 勝山 】
かつやま

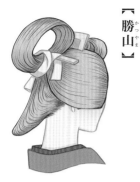

当時人気を博していた
遊女・勝山によって流行

## 【 立兵庫 】
たてひょうご

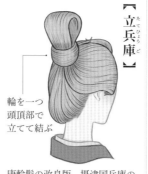

輪を一つ
頭頂部で
立てて結ぶ

唐輪髷の改良版。摂津国兵庫の
遊女が始めたとも
※横兵庫が登場して「立兵庫」として
区別されるようになった

## 【 唐輪髷 】
からわまげ

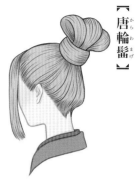

遊女やかぶき者達の間で流行

## 【 大島田 】
おおしまだ

江戸初期、阿国歌舞伎の男装の若衆
髷を娘たちが真似たのが始まり。束
ねた髷を、たわめて締める→しめた
わ→しまだ、となった説あり。また、
駿河国島田宿の遊女が結い始めたと
いう説もあります。

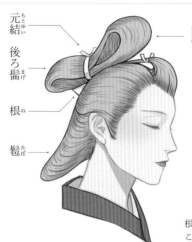

元結　もとゆい
後ろ髱　うしろたぼ
根　ね
髱　たぼ
前髷　まえまげ

根は低めで、前髷が大きい
ことから大島田と呼ばれている

## 【 両兵庫 】
りょうひょうご

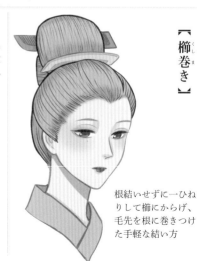

横兵庫＝両兵庫＝二
つ兵庫。
時代が下っていくに
つれ、立てていた兵
庫髷は横に寝て、輪
が二つに。これが伊
達兵庫の原型となり
ます

## 【 櫛巻き 】
くしまき

根結いせずに一ひね
りして櫛にからげ、
毛先を根に巻きつけ
た手軽な結い方

136

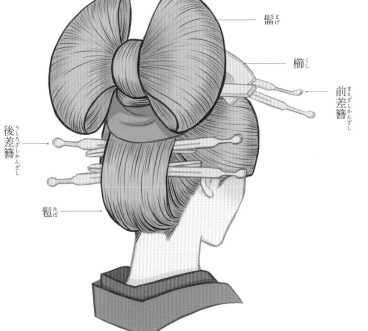

髷（まげ）

櫛（くし）

前差簪（まえざしかんざし）

後差簪（うしろざしかんざし）

髱（たぼ）

【伊達兵庫（だてひょうご）】

花魁の髪型と言えば、伊達兵庫を想像する人も多いのではないでしょうか。江戸時代後期の遊女の髪型です。両兵庫の輪が蝶のように広がり、この形になりました。

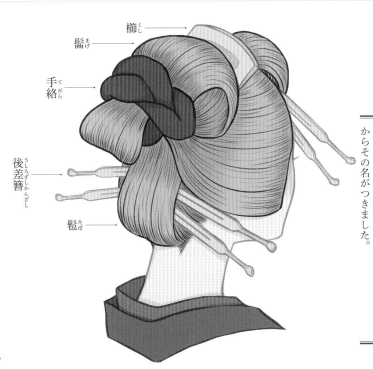

櫛（くし）

髷（まげ）

手絡（てがら）

後差簪（うしろざしかんざし）

髱（たぼ）

【結綿（ゆいわた）】

遊女の髪型は兵庫のイメージが強いですが、島田髷の人気も根強いです。この結綿は、つぶし島田に手絡をかけたもの。本来、結綿とは数枚重ねた真綿の中央を紐で結んだもののこと。それに形が似ていることからその名がつきました。

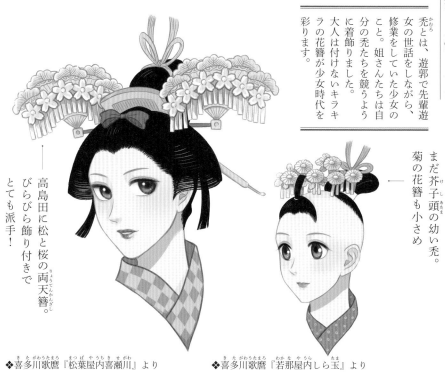

禿とは、遊郭で先輩遊女の世話をしながら、修業をしていた少女のこと。姐さんたちは自分の禿たちを競うように着飾りました。大人は付けないキラキラの花簪が少女時代を彩ります。

まだ芥子頭の幼い禿。菊の花簪も小さめ

高島田に松と桜の両天簪。びらびら飾り付きでとても派手！

❖ 喜多川歌麿『松葉屋内喜瀬川』より

❖ 喜多川歌麿『若那屋内しら玉』より

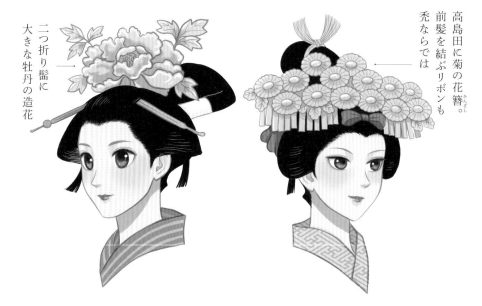

高島田に菊の花簪。前髪を結ぶリボンも禿ならでは

二つ折り髷に大きな牡丹の造花

❖ 鳥文斎栄之『若菜初模様 扇屋滝橋』より

❖ 歌川芳盛『艶色 全盛 揃 金兵衛大黒内今紫』より

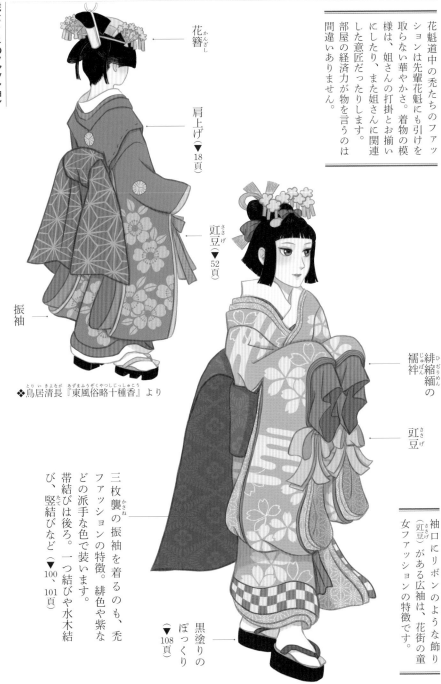

禿（かむろ）のファッション

花魁道中の禿たちのファッションは先輩花魁にも引けを取らない華やかさ。着物の模様は、姐さんの打掛とお揃いにしたり、また姐さんに関連した意匠だったりします。部屋の経済力が物を言うのは間違いありません。

花簪（かんざし）

肩上げ（▼18頁）

豇豆（ささげ）（▼52頁）

振袖

❖鳥居清長（とりいきよなが）『東風俗略十種香（あずまふうぞくりゃくじっしゅこう）』より

緋縮緬（ひぢりめん）の襦袢（じゅばん）

豇豆（ささげ）

三枚襲（かさね）の振袖を着るのも、禿ファッションの特徴。緋色や紫などの派手な色で装います。帯結びは後ろ。一つ結びや水木結び、竪結び（たて）など（▼100、101頁）

黒塗りのぽっくり（▼108頁）

袖口にリボンのような飾り（豇豆（ささげ））がある広袖は、花街の童女ファッションの特徴です。

❖二代目喜多川歌麿（にだいめきたがわうたまろ）『松葉屋内粧ひ（まつばやないよそおひ）』より

139

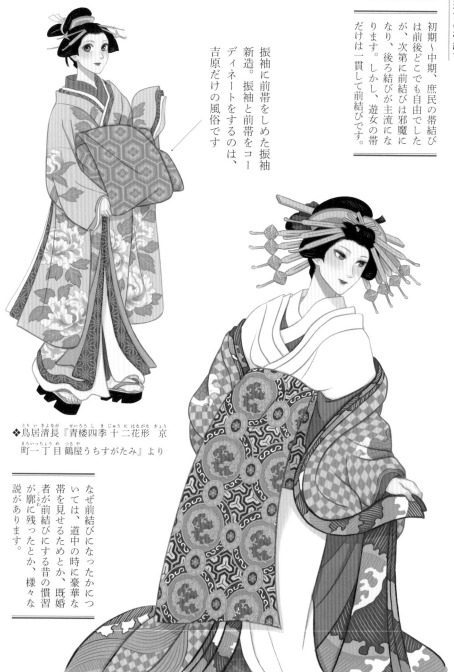

初期〜中期、庶民の帯結び
は前後どこでも自由でした
が、次第に前結びは邪魔に
なり、後ろ結びが主流にな
ります。しかし、遊女の帯
だけは一貫して前結びです。

振袖に前帯をしめた振袖
新造。振袖と前帯をコー
ディネートをするのは、
吉原だけの風俗です

❖鳥居清長『青楼四季十二花形　京
　町一丁目鶴屋うちすがたみ』より

なぜ前結びになったかにつ
いては、道中の時に豪華な
帯を見せるためとか、既婚
者が前結びにする昔の慣習
が廓に残ったとか、様々な
説があります。

❖歌川国貞『北国五色墨（花魁）』より

140

江戸時代前期までの雨具と言えば、頭にかぶる笠と、マントのように羽織る蓑（みの）でした。雨傘が普及するのは中期以降です。傘は元々晴天用で、貴人に差しかける蓋（きぬがさ）（長柄の絹傘（きぬがさ））が始まりでした。花魁道中で傘を差しているのは、この風習を真似ているからです。

## 菅笠（すげがさ）

晴雨兼用で男女ともに用いる。雨傘が普及してからは旅行用として使われる

## 番傘（ばんがさ）

普段使いの安価な雨傘。天和頃（てんな）（17世紀後半）大坂の大黒屋（だいこくや）で発祥。そこには円形の印が押しており、「判傘」→「番傘」と呼ばれるようになったという説と、貸し出すための番号が書いてあり番傘と呼ばれるようになった……など、諸説ある

## 蛇の目傘（じゃのめ）

和傘のスタンダード。今も昔も大人気。元禄頃（17世紀末）に登場したと言われる、番傘を改良した高級品。
模様がヘビの目に見えることから名前がついた

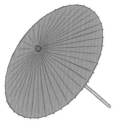

## 両天傘（りょうてんがさ）

雨にも晴天にも使える。
カッパもなく漆も塗っていないので、基本的には日傘。鼠色の紙を張り、薄く油を引いてある

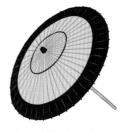

## 奴蛇の目傘（やっこじゃのめ）

中心の部分は黒く塗りつぶさず、周囲だけを薄黒く縁取りしてある蛇の目傘

カッパ

雨用の番傘には頭紙（あたまがみ）こと『カッパ』が不可欠！これがないと雨水で傘を痛めてしまうため

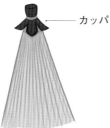

漆塗りで防水加工がしてある。江戸時代の蛇の目傘には『カッパ』はつけない

あとがき

日本史の中で現代の着物に一番近づいたのは、かつて下着として着用されていた「小袖」が表着になった室町時代。それから時を経て、江戸時代に小袖の円熟期を迎えます。老若男女、貴賤を問わず多種多様な広がりを見せ、まさに、着物の全盛期は江戸時代だった！と言っても過言ではありません。大正〜昭和あたりの着物は世間的にもてはやされているのに（個人的な見解です）、江戸着物は興味を持ってくれる人がイマイチなことに納得がいかず、本書のイラストを描くに至った次第です。

SNSで発表したところ、予想以上に良い反応をいただけて、江戸着物が好きな人はこんなにいるのか……よかった！と安堵できたことが、何物にも変え難い喜びでした。

それがこうして一冊の書籍となったことがいまだに信じられません。人生って何が起こるかわからない……天にも昇る思いです。このような機会を与えてくださったマール社の皆様はじめ、担当編集の林綾乃さんに多大なる感謝を申し上げます。

そして、ただの江戸好きが描いたイラストと文を丁寧に添削いただき、知識を惜しみなく教え与えてくださった監修の丸山伸彦先生に、この上ない謝辞を申し上げたく思います。

撫子凛

142

参 考 文 献
——

❖ 『日本の髪型―伝統の美 櫛まつり作品集』（光村推古書院）
❖ 『日本服飾史 男性編』（光村推古書院）
❖ 『裁縫雛形』（光村推古書院）
❖ 『結うこころ―日本髪の美しさとその型：江戸から明治へ』（ポーラ文化研究所）
❖ 『図説江戸4 江戸庶民の衣食住』（学研プラス）
❖ 『日本ビジュアル生活史 江戸のきものと衣生活』（小学館）
❖ 『江戸文化歴史検定公式テキスト 中級編 江戸諸国萬案内』（小学館）
❖ 『江戸文化歴史検定公式テキスト 上級編 江戸博覧強記』（小学館）
❖ 『資料 日本歴史図録』（柏書房）
❖ 『黒髪の文化史』（築地書館）
❖ 『大江戸カルチャーブックス 江戸300年の女性美―化粧と髪型』（青幻舎）
❖ 『大江戸カルチャーブックス 江戸のダンディズム―男の美学』（青幻舎）
❖ 『江戸の女装と男装』（青幻舎）
❖ 『江戸衣装図鑑』（東京堂出版）
❖ 『江戸結髪史』（青蛙房）
❖ 『江戸服飾史』（青蛙房）
❖ 『日本結髪全史』（創元社）
❖ 『図解 日本の装束』（新紀元社）
❖ 『歌舞伎の四百年―人物でつづる、年表でたどる／演劇界2003年8月臨時増刊号』（演劇出版社）
❖ 『歌川国貞 これぞ江戸の粋』（東京美術）
❖ 『岩波文庫 近世風俗志―守貞謾稿』（岩波書店）
❖ 『東洋文庫 貞丈雑記1〜4』（平凡社）
❖ 『東洋文庫 都風俗化粧伝』（平凡社）
❖ 『日本服飾小辞典』（源流社）
❖ 『絵解き「江戸名所百人美女」江戸美人の粋な暮らし』（淡交社）
❖ 『ふくろうの本 図説 浮世絵に見る江戸吉原』（河出書房新社）
❖ 『マールカラー文庫 肉筆浮世絵1〜3』（マール社）
❖ 図録『没後150年記念 歌川国貞』（太田記念美術館）
❖ 図録『没後150年記念 破天荒の浮世絵師 歌川国芳』（NHKプロモーション）
❖ 図録『没後150年記念 菊川英山』（太田記念美術館）
❖ 図録『江戸の美男子―若衆・二代目・伊達男』（太田記念美術館）
❖ 図録『ボストン美術館所蔵―俺たちの国芳わたしの国貞』（日本テレビ放送網）
❖ 図録『江戸に遊ぶ 嚢物にみる粋の世界』（サントリー美術館）
❖ 図録『シカゴ・ウエスト・コレクション―肉筆浮世絵 美の競艶』（小学館スクウェア）
❖ 図録『ボストン美術館所蔵―浮世絵名品展 鈴木春信』（日本経済新聞社）
❖ 図録『江戸のふぁっしょん―肉筆浮世絵にみる女たちの装い』（工芸学会麻布美術工芸館）
❖ 図録『浮世絵の美・雨と雪と傘』（岐阜市歴史博物館）
❖ 図録『歌川国貞 美人画を中心に』（静嘉堂文庫）
❖ 図録『江戸の誘惑 ボストン美術館所蔵 肉筆浮世絵展』（朝日新聞社）
❖ 図録『浮世絵 百花繚乱 女の装い・雪月花・ファッション』（神戸新聞社）
❖ 図録『男も女も装身具―江戸から明治の技とデザイン』（NHKプロモーション）
❖ 『鮨詰江戸にぎり 江戸風俗文化資料集』（江戸連）
❖ 『大盛江戸むすび 江戸風俗文化資料集』（江戸連）
❖ 加納楽屋口（https://kanoh.tokyo）
❖ その他いろいろ、たくさんの資料に支えられています。

❖ 著者プロフィール

**撫子 凛／なでしこりん**
1984年千葉県生まれ。イラストレーター、画家。
歌舞伎、着物、日本美術、江戸時代のものが好き。
主な著書
2020年発売『大人の教養ぬり絵&なぞり描き 歌舞伎』(エムディエヌコーポレーション)
http://nadeshicorin.com/
Twitter @nadeshicorin

❖ 監修者プロフィール

**丸山 伸彦／まるやま のぶひこ**
武蔵大学人文学部日本・東アジア文化学科教授。
1957年東京都生まれ。東京大学大学院人文科学研究科美術史学専修課程修士修了。
国立歴史民俗博物館情報資料研究部助教授、金沢美術工芸大学美術科助教授を経て、
現在、武蔵大学人文学部教授。専門は日本の服飾史・染織史。
主な著書
『江戸モードの誕生 文様の流行とスター絵師』(角川学芸出版)
『日本ビジュアル生活史 江戸のきものと衣生活』(小学館) など。

❖ Special Thanks
ポーラ文化研究所　村田 孝子様
太田記念美術館　渡邉 晃様

イラストでわかる

# お江戸ファッション図鑑
町娘・若衆・武家・姫君・役者・芸者・遊女など

2021年1月20日　第1刷発行
2023年7月20日　第3刷発行

著者　　　撫子 凛
監修　　　丸山 伸彦
発行者　　田上 妙子
印刷・製本　図書印刷株式会社
発行所　　株式会社マール社
　　　　　〒113-0033
　　　　　東京都文京区本郷1-20-9
　　　　　TEL 03-3812-5437
　　　　　FAX 03-3814-8872
　　　　　https://www.maar.com/

ISBN978-4-8373-0916-1　Printed in Japan
©Rin Nadeshico, 2021

● ブックデザイン：北尾 崇 (HON DESIGN)
● 企画・編集：林 綾乃 (株式会社マール社)